美少男卡通動漫 30日 速成

叢琳 著

U0086384

新一代圖書有限公司

前　言

　　卡通、漫畫一直是我的最愛，出於從事教育培訓工作十多年之久，歸納總結並教會別人學習的技巧是我的特長。能得到在校生和所有動漫愛好者的認同將是我最大的快樂。

　　我清楚地記得，一位大學剛剛畢業的動漫愛好者來到我們工作室，在看完本書的初稿之後，欣喜地說：“感覺這本書真好，歸納了很多原則並且搜集了很多素材”。這正是我寫作時所刻意追求的。

　　如果說我現在是在寫前言，倒不如說是在談理想，這個理想集結了許多動漫愛好者的夢之羽翼：我們最終將致力於動漫原創。在這裡我們共同學習進步，研究業界的動態和技法，同時鑄造自己的創作風格。

　　“不積跬步無以至千里”，美好的花園就在前方，我們已經播下種子，並開始成長。“三十日速成”是一種強化學習的方法，如果你的精力足夠、熱情足夠，完全可以兩天合為一天來學習，這樣會發現奇蹟原來是可以量化的。壓縮成“十五天”太可怕了，我不想將人置於“挑戰極限”的狀態，因為我就是在那樣的環境下生活了七年。但我不得不承認那種與時間、生命與體力賽跑的時光令我進步得很快，但隨之而來的就是身體的透支與病痛的襲擊，並不自覺地陷入了自己的小小天地：井底之蛙卻自命不凡。希望各位讀者快樂地學習，如果願意盡可提前，如果感覺累了，不妨將時間延長，正常情況下只要堅持，一個月是足可見效的。

　　今天北京下了臘月以來的第一場雪，城市沉浸在潔白的世界中，一切很純淨很美。在此代表團隊中的成員感謝大家的關注與支持，他們分別是：叢亞明、莊如玥、李文惠、張東雲、李鑫、王靜、翟東輝。

叢琳

卡通30美
動漫速成少男

目錄

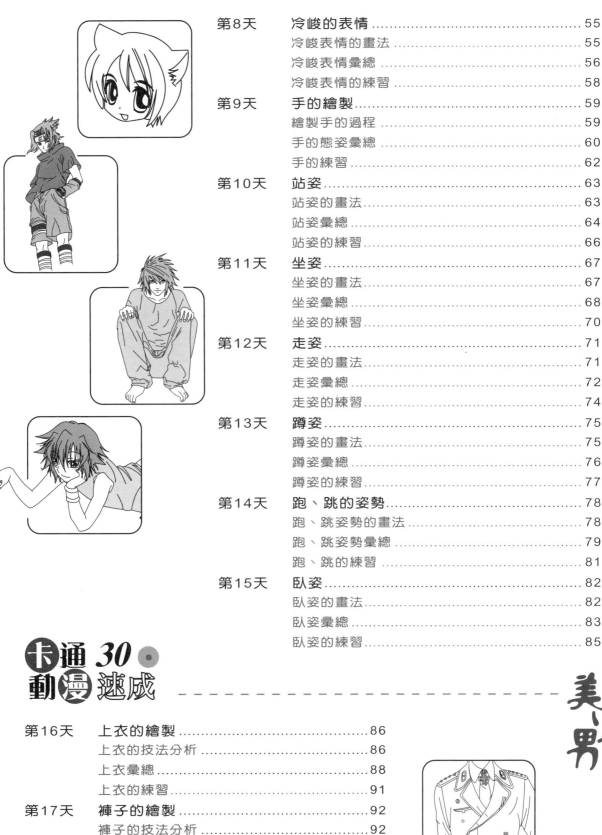

卡通動漫30速成

美少男

卡通30
動漫速成

美少男

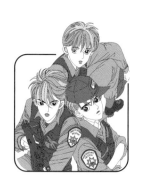
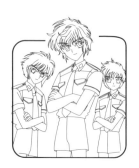

第1天
臉形的繪製

男人以陽剛的一面征服世界，
同時給這個世界帶來活力⋯⋯

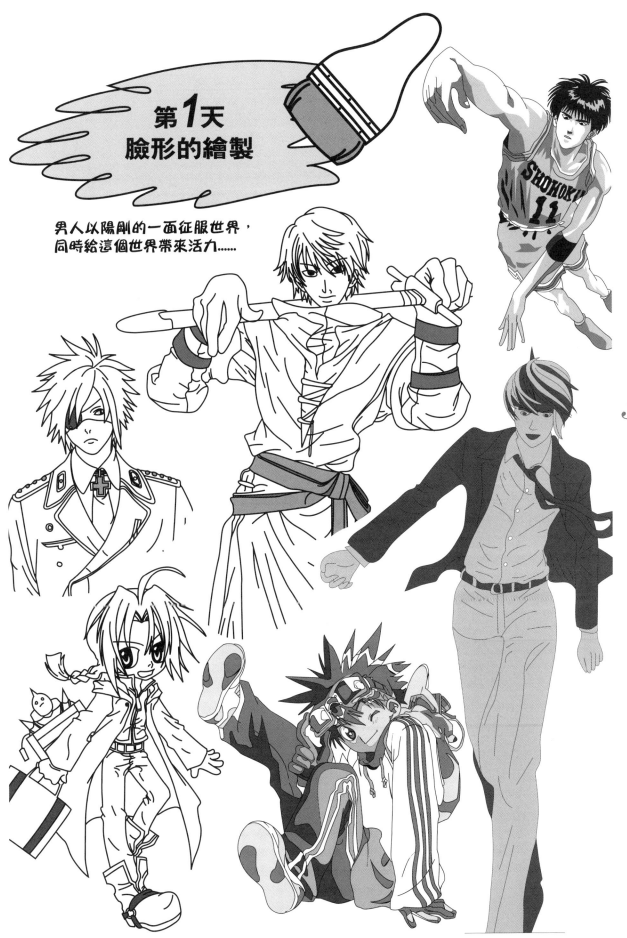

圓形臉的畫法

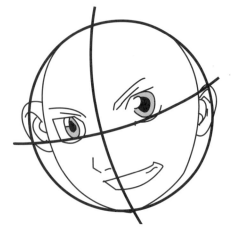

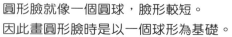

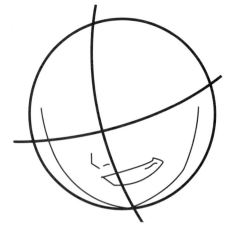

圓形臉就像一個圓球,臉形較短。
因此畫圓形臉時是以一個球形為基礎。

注意下巴的弧度是呈現半圓形。

眼睛約在臉的
1/2處。

十字線是五官基準位置的參考。

圓形臉繪畫步驟 ————————————————

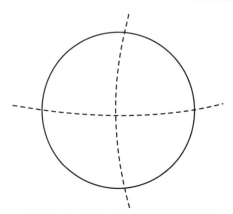

1. 先畫出一個圓形代表臉形。

2. 畫上十字線,確定五官的位置。

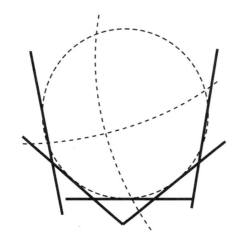

3. 以線條簡單地勾勒出臉形。

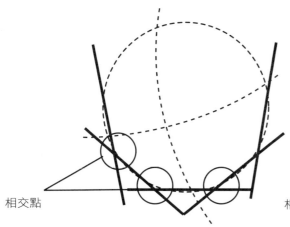

相交點

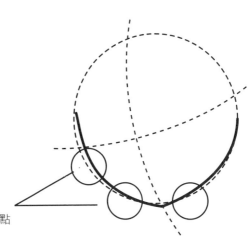

相交點

4. 修飾臉形,在"相交點"畫出圓弧度。

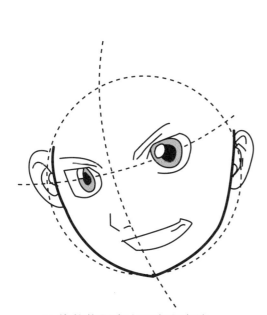

5. 修飾後再畫出五官和表情。

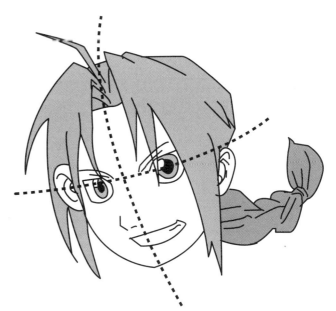

6. 最後將五官和頭髮畫清楚,就大功告成了。

長形臉、蛋形臉的畫法

基本上可以用一個蛋的形狀來作為基準,若以圓形為基準,則要加入下巴的長度。長形臉的下巴比較明顯。

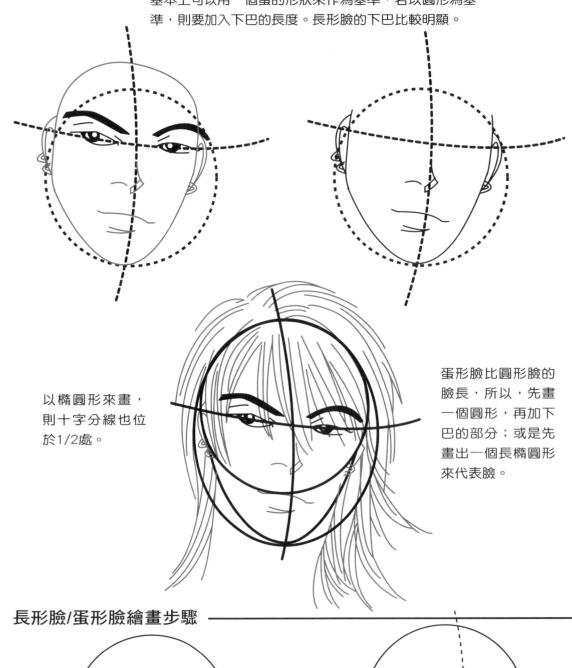

以橢圓形來畫,則十字分線也位於1/2處。

蛋形臉比圓形臉的臉長,所以,先畫一個圓形,再加下巴的部分;或是先畫出一個長橢圓形來代表臉。

長形臉/蛋形臉繪畫步驟

1.先畫一個圓形,接著畫出半圓代表人物的下巴。

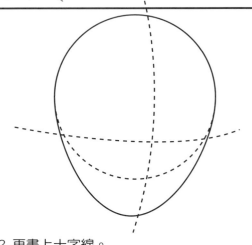

2.再畫上十字線。

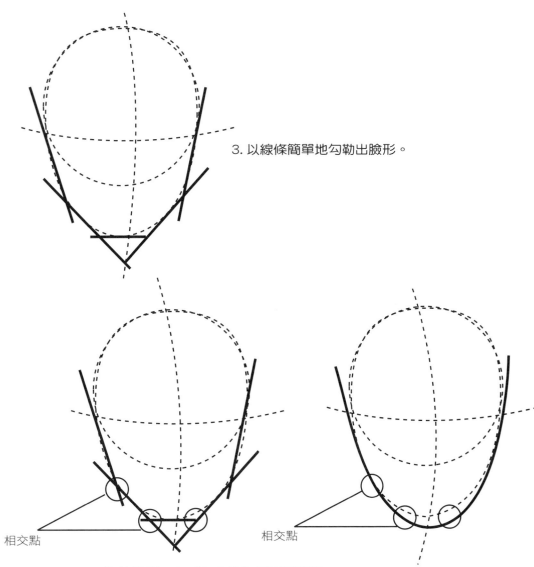

3. 以線條簡單地勾勒出臉形。

相交點

相交點

4. 修飾臉形，在"相交點"畫出圓弧度。

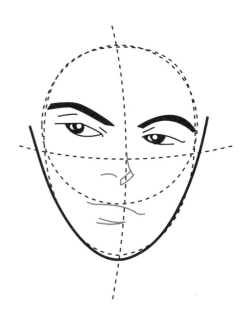

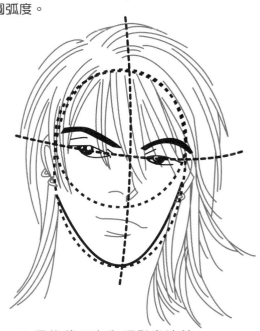

5. 修飾後再畫出五官的位置和表情。

6. 最後將五官和頭髮畫清楚，就大功告成了。

方形臉的畫法

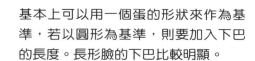

基本上可以用一個蛋的形狀來作為基
準，若以圓形為基準，則要加入下巴
的長度。長形臉的下巴比較明顯。

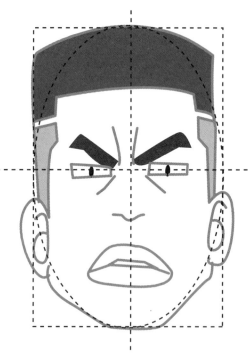

以橢圓形畫出，
則十字分線也位
於1/2處。

方形臉比圓形臉的
臉長，所以，先畫
一個圓形，再加下
巴的部分；或是先
畫出一個長橢圓形
來代表臉。

方形臉的繪畫步驟

1.先畫一個矩形。

2.再畫上十字線，標出五官的位置。

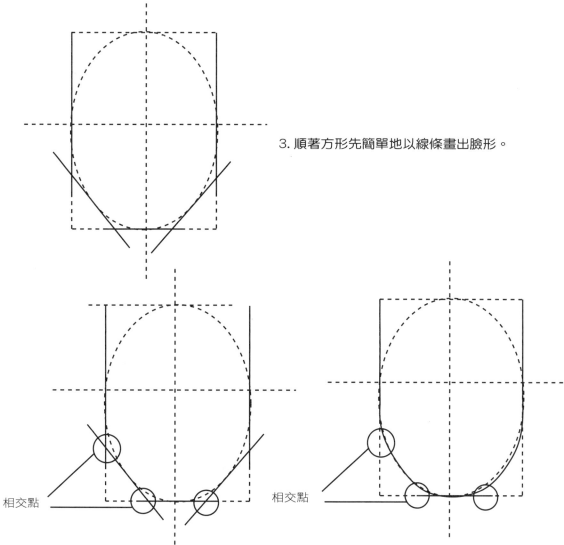

3.順著方形先簡單地以線條畫出臉形。

相交點　　　　　　　　相交點

4.修飾臉形,在"相交點"畫出圓弧度。

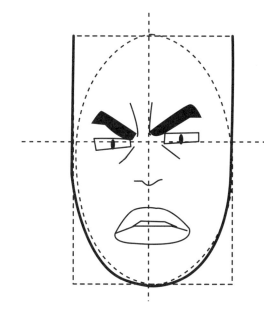

5.修飾之後再畫出五官位置和表情,下顎明顯比較寬闊。

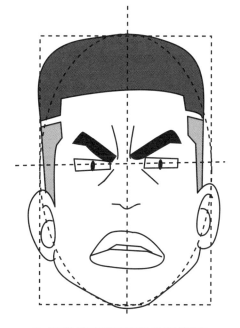

6.最後將五官和頭髮畫清楚,就大功告成了。

三角形臉的畫法

可試著先畫出一個倒三角來，再去修飾
臉形的弧度。下巴應避免過於尖銳。

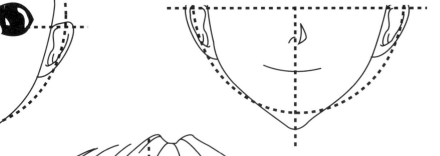

以一個圓代表臉
形，十字線位於
中間1/2處。

三角形臉的下巴看起
來比較尖，但還是有
弧度，不是死板的三
角形狀！三角形臉的
特徵就是下顎的部位
呈現倒三角形狀。

三角形臉繪畫步驟

1. 先畫出一個圓形代表臉。

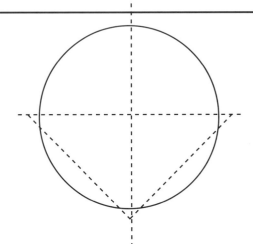

2. 再運用倒三角形來輔助畫出三角形臉。　同樣以
十字線來固定五官的位置。

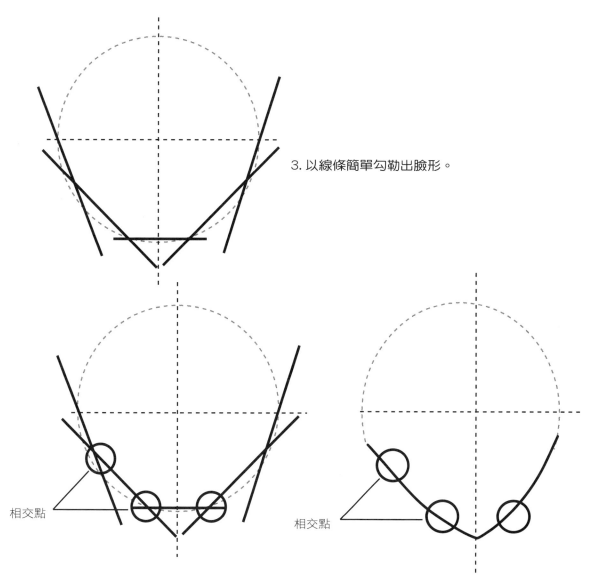

3. 以線條簡單勾勒出臉形。

相交點

相交點

4. 修飾臉形，在"相交點"畫出圓弧度。

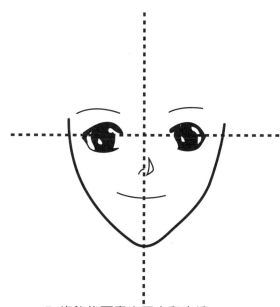

5. 修飾後再畫出五官和表情。

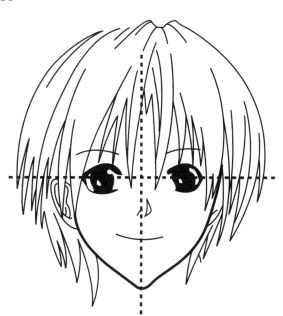

6. 最後將五官和頭髮畫清楚，
就大功告成了。

側臉的認識

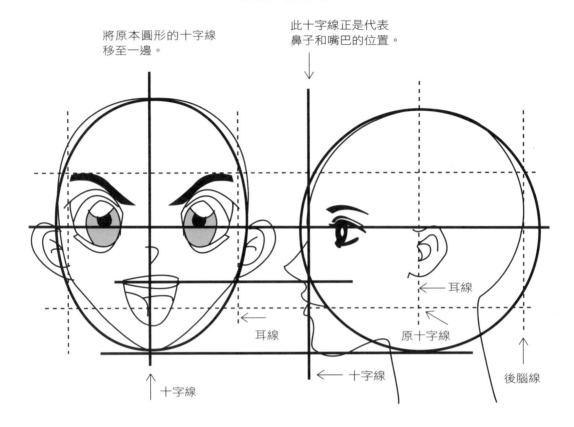

將原本圓形的十字線移至一邊。

此十字線正是代表鼻子和嘴巴的位置。

← 耳線

耳線

原十字線

後腦線

↑ 十字線

← 十字線

側面的畫法基本上大同小異。差異在於下顎的弧度，方形臉的下顎會較為明顯。

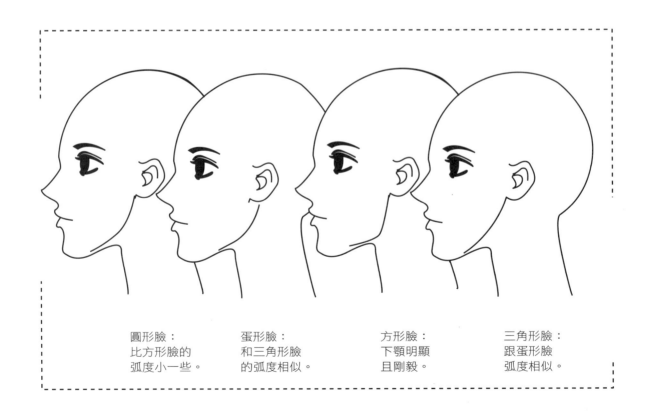

圓形臉：
比方形臉的
弧度小一些。

蛋形臉：
和三角形臉
的弧度相似。

方形臉：
下顎明顯
且剛毅。

三角形臉：
跟蛋形臉
弧度相似。

側臉的繪畫步驟

1. 先畫出圓和十字線的位置來。

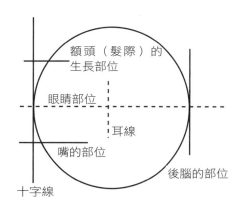

2. 再將其分成四等份,分別是眼睛、嘴唇的部位。

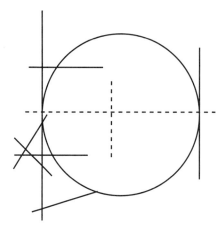

3. 以線條的方式簡單勾勒出鼻尖的部位。

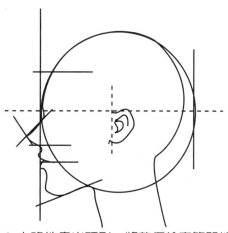

4. 大略地畫出頭形,將整個輪廓簡單地畫出來。

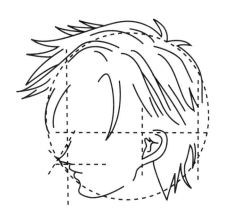

5. 接著修飾頭形(臉形)的銳角。

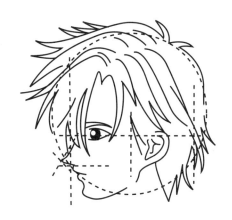

6. 注意眼睛和鼻樑地方的弧度,它是表現立體感的要訣。如此就完成了。

第**1**天
蛋形臉的練習

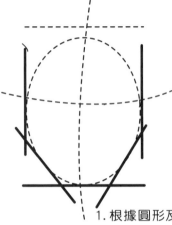

1. 根據圓形及十字線，通過簡單線條確定臉形。

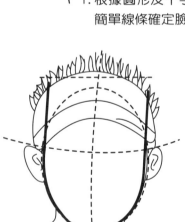

2. 將交叉的簡單線條閉合，勾畫出完整的臉形。

3. 經過編輯，繪製相應的頭髮，這樣方形臉的輪廓就呈現出來了。

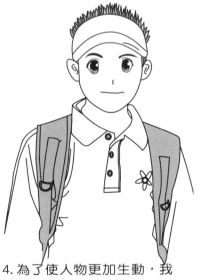

4. 為了使人物更加生動，我們繪製了五官及衣著，在此不要求大家完成，隨著不斷的學習，人物的繪畫會越來越簡單。

第2天
眼睛、眉毛的
繪製

目光深邃的眼睛，散發著智慧。

眼睛的認識

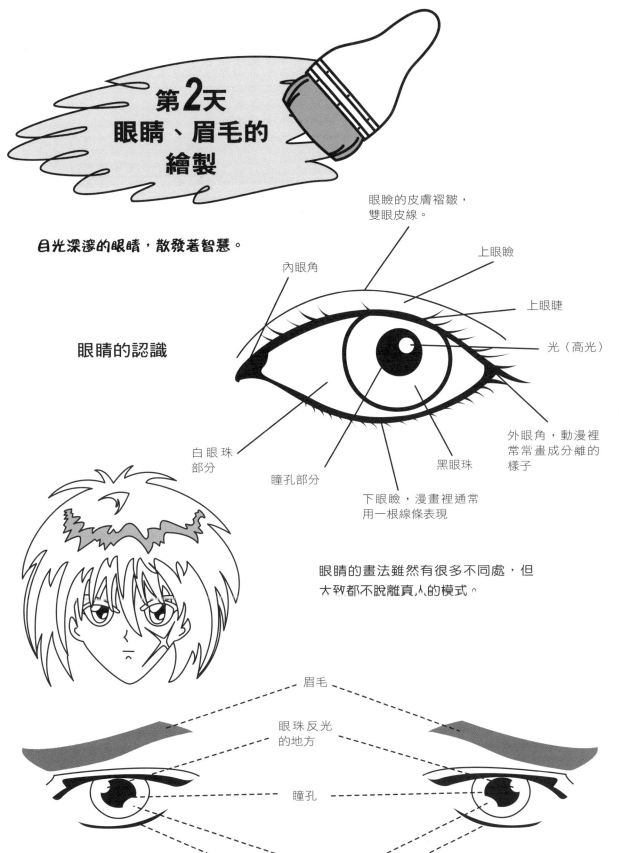

眼瞼的皮膚褶皺，
雙眼皮線。

內眼角

上眼瞼

上眼睫

光（高光）

白眼珠
部分

瞳孔部分

黑眼珠

外眼角，動漫裡
常常畫成分離的
樣子

下眼瞼，漫畫裡通常
用一根線條表現

眼睛的畫法雖然有很多不同處，但
大致都不脫離真人的模式。

眉毛

眼珠反光
的地方

瞳孔

眼白

下眼瞼

正面眼睛的畫法

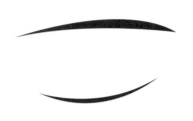

1. 畫眼睛的外部線條，直線的基準線。

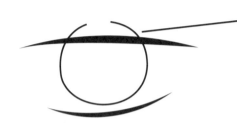

被上眼皮遮住的部分也畫出來比較好。

2. 畫黑眼珠的基準線。

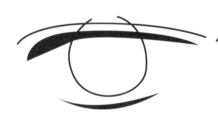

3. 畫上眼瞼和雙眼皮的線條。

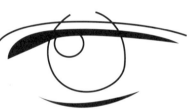

4. 畫上眼瞼，主要的高光。

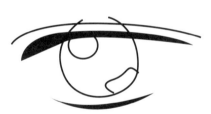

5. 畫另一側的高光。

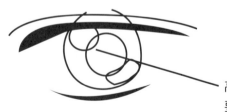

高光中的部分不要畫太深。

6. 畫瞳孔，描出睫毛。

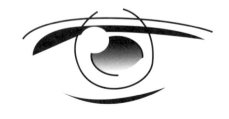

7. 完成。

男性眼睛的特徵

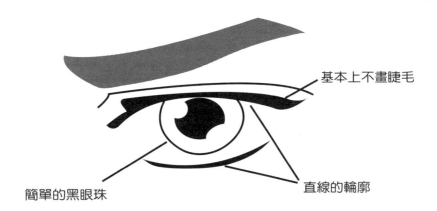

基本上不畫睫毛

簡單的黑眼珠

直線的輪廓

側面的順序和正面基本相同。

步驟

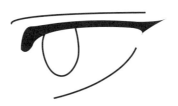

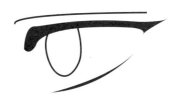

1. 畫出形狀的基準線。

2. 畫上眼瞼、雙眼皮的線條，黑眼珠的基準線。

3. 畫黑眼珠與下眼瞼。

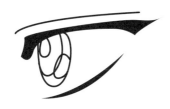

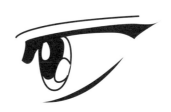

4. 細畫高光，畫好黑眼珠後草稿就完成了。正面的高光有兩個的話，側面也一定要畫兩個。

5. 接近鋼筆定稿感覺的草稿。

黑眼珠的大小

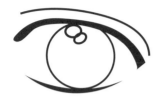 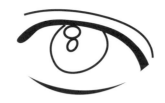 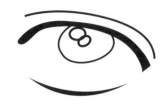

較大的類型。黑眼珠貼到下眼瞼，適合孩子和正直的角色。

中等類型。黑眼珠的大小在眼睛高度的一半以上。

較小的類型。不到眼睛高度的一半。適用於成人或反派角色。

漫畫中誇張表現的各種眼睛

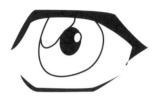 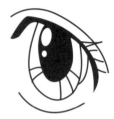

四角形眼珠。不畫出睫毛。

上眼瞼邊緣畫得很粗，大範圍的高光，無瞳孔。

縱長的眼睛。高光較複雜。

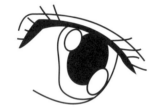 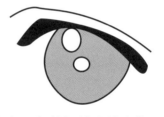

瞳孔很大，黑眼珠沒有畫成圓形，睫毛很長。

全部用鋼筆短線段排出的眼睛。迎光的高光部分也用線條的濃淡來表現。

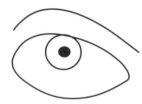 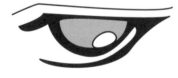

沒有高光的簡單眼睛。黑眼珠非常小，眼瞼邊緣畫得很簡略，沒有寫實的感覺。

強調外眼角的細長，黑眼珠的輪廓很粗，裡面用交叉線表現。

不畫出下眼瞼。黑眼珠裡只畫高光，很簡單的類型。

動畫風格的眼睛

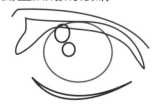 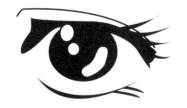

1.用實線清楚地畫出輪廓與睫毛。　　2.鋼筆勾出輪廓線，裡面塗黑。

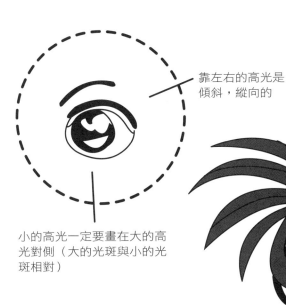

靠左右的高光是
傾斜，縱向的

小的高光一定要畫在大的高
光對側（大的光斑與小的光
斑相對）

看的方向是右側

在視線方向的反向
（右側）畫上高光。

人物的視線向著左或右時，只要把高光畫在黑
眼珠的左或右上方，小的反光點畫在對的一
側，就能表達視線的不同方向。

在黑眼珠的正中央畫高光。

看的方向是左側

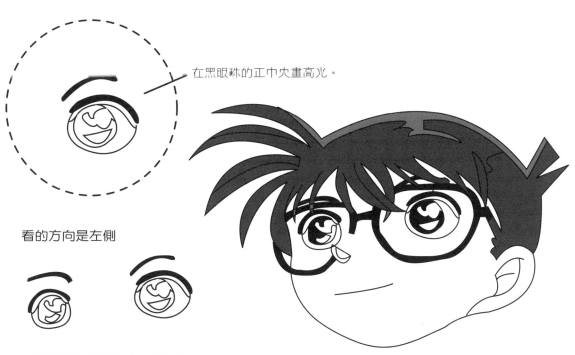

在與視線方向同側（左側）畫大
一些的高光。

眉毛的畫法

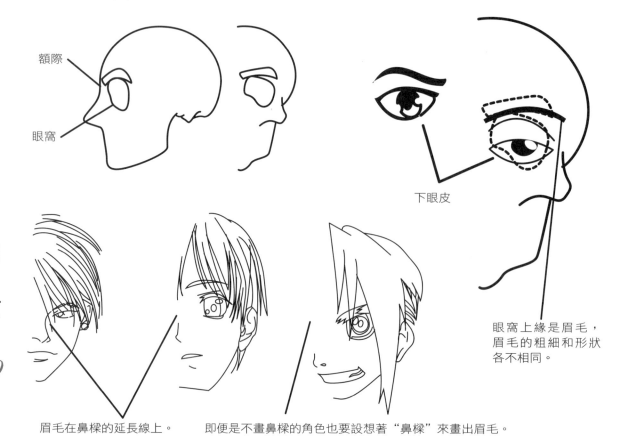

額際

眼窩

下眼皮

眼窩上緣是眉毛，
眉毛的粗細和形狀
各不相同。

眉毛在鼻樑的延長線上。　　　即便是不畫鼻樑的角色也要設想著"鼻樑"來畫出眉毛。

眉毛的四種基本類型

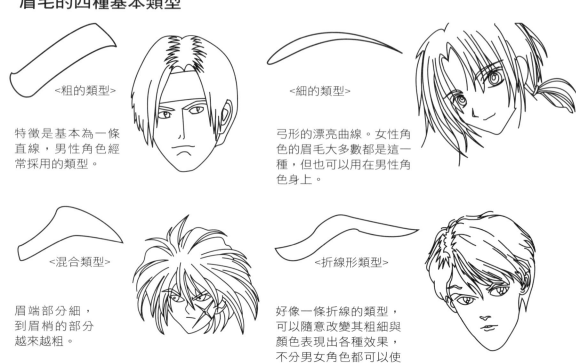

<粗的類型>

特徵是基本為一條
直線，男性角色經
常採用的類型。

<細的類型>

弓形的漂亮曲線。女性角
色的眉毛大多數都是這一
種，但也可以用在男性角
色身上。

<混合類型>

眉端部分細，
到眉梢的部分
越來越粗。

<折線形類型>

好像一條折線的類型，
可以隨意改變其粗細與
顏色表現出各種效果，
不分男女角色都可以使
用。

眼睛與眉毛間的距離

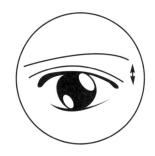

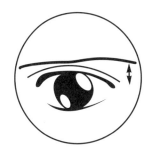

眼睛與眉毛距離遠的類型　　　　　　　普通型　　　　　　　　眼睛與眉毛之間沒有距離的
類型。

利用眼睛與眉毛之間的不同距離，再
加上與不同形狀不同粗細的眉毛組
合，可以畫出各種種不同的臉型。

各類型眼睛彙總

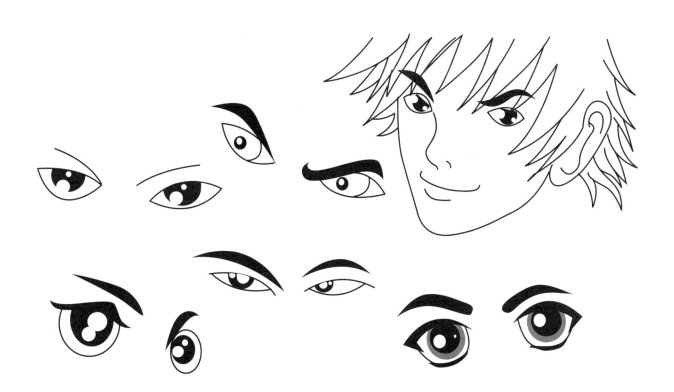

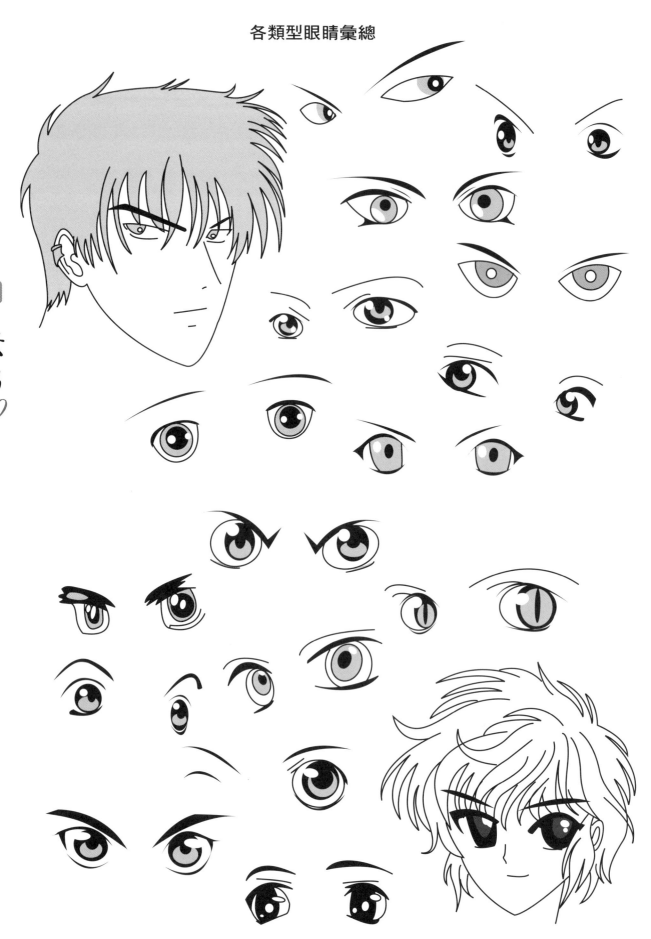

各類型眼睛彙總

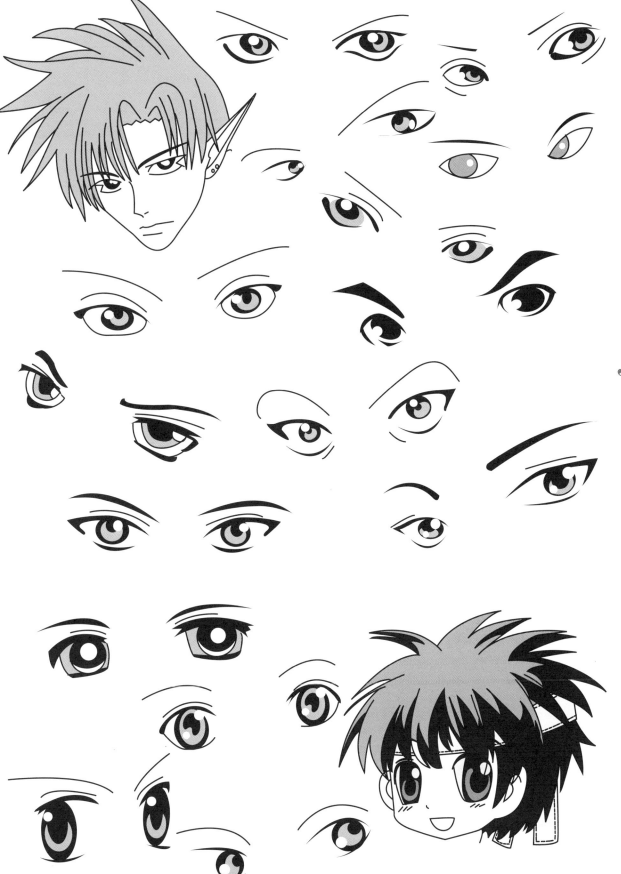

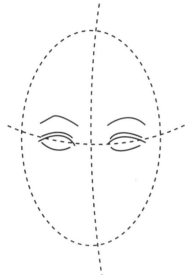

確定臉形輪廓，再對應十字線部位
勾勒眼睛基本線條。

標出眼睛相應的部分：眼瞼、瞳
孔、眼仁、高光部位。

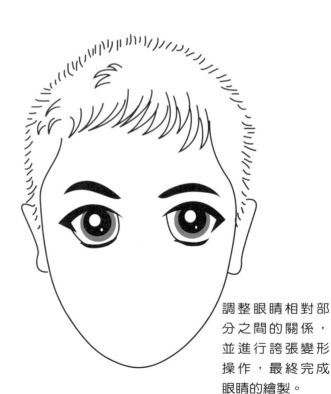

調整眼睛相對部
分之間的關係，
並進行誇張變形
操作，最終完成
眼睛的繪製。

第3天
耳、鼻、口的繪製

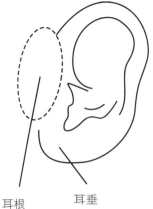

今天來為大家介紹耳、鼻、口的畫法。

耳根　　　耳垂

這種畫法簡練概括，但要注意能將耳朵的整體形態及內部凹凸表現出來，在這裡用了兩條曲線刻畫出耳朵的大致形態。

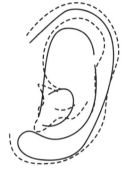

設計耳朵形狀的重點線條

各類耳朵的畫法

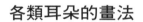

從正面看到的耳朵寬度，是從側面看到的一半，"6"字形變形是繪畫中常採用的方式。

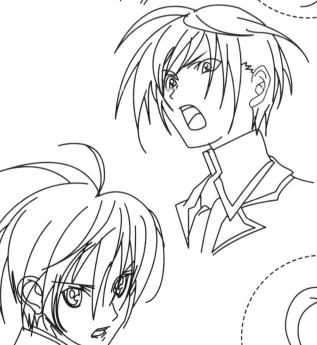

半側面一定角度時看到的耳垂部分很清晰，斜向時變成長圓形。耳朵內側形狀是沿著下顎線條的曲線形成。

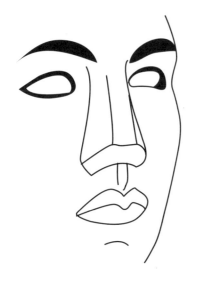

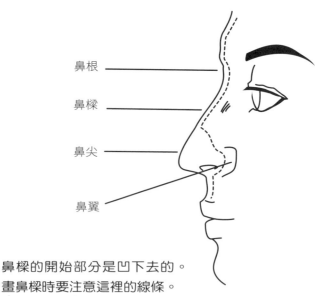

鼻根

鼻樑

鼻尖

鼻翼

鼻樑的開始部分是凹下去的。
畫鼻樑時要注意這裡的線條。

鼻子的立面結構。

鼻子的畫法

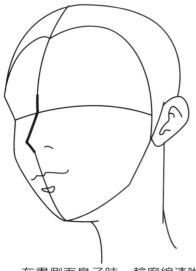

在畫側面鼻子時，輪廓線清晰
簡練，一目瞭然。

只畫出鼻子尖端，很多時候鼻
孔是省略掉的。

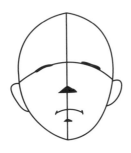

低頭時只畫一個
較小的面積。

抬頭時的面積要比
低頭大一些。

畫正面鼻子時，由於鼻子的朝向不同，
因而給人臉的不同方向感。

嘴的不同畫法

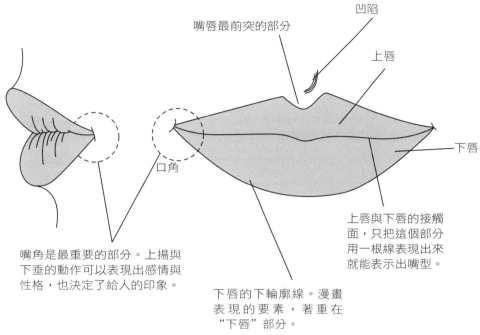

凹陷

嘴唇最前突的部分

上唇

下唇

口角

上唇與下唇的接觸面，只把這個部分用一根線表現出來就能表示出嘴型。

嘴角是最重要的部分。上揚與下垂的動作可以表現出感情與性格，也決定了給人的印象。

下唇的下輪廓線。漫畫表現的要素，著重在"下唇"部分。

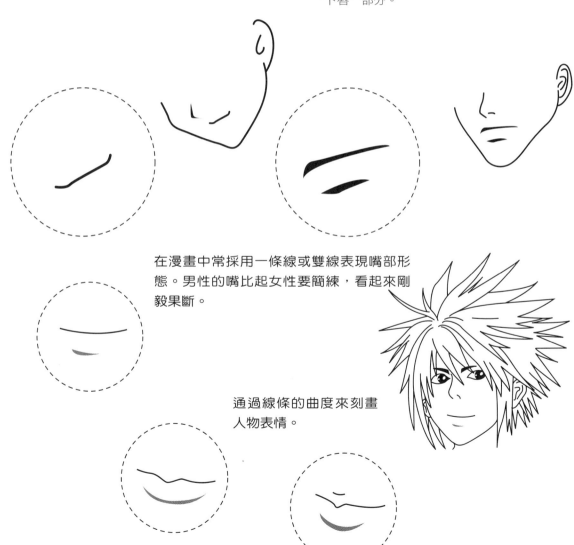

在漫畫中常採用一條線或雙線表現嘴部形態。男性的嘴比起女性要簡練，看起來剛毅果斷。

通過線條的曲度來刻畫人物表情。

嘴形的張合會帶動面部的拉伸變化。

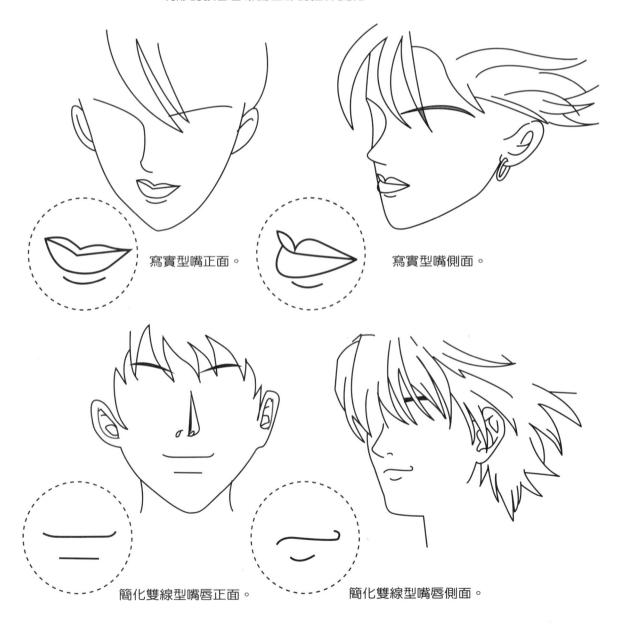

寫實型嘴正面。

寫實型嘴側面。

簡化雙線型嘴唇正面。

簡化雙線型嘴唇側面。

耳、鼻、口彙總

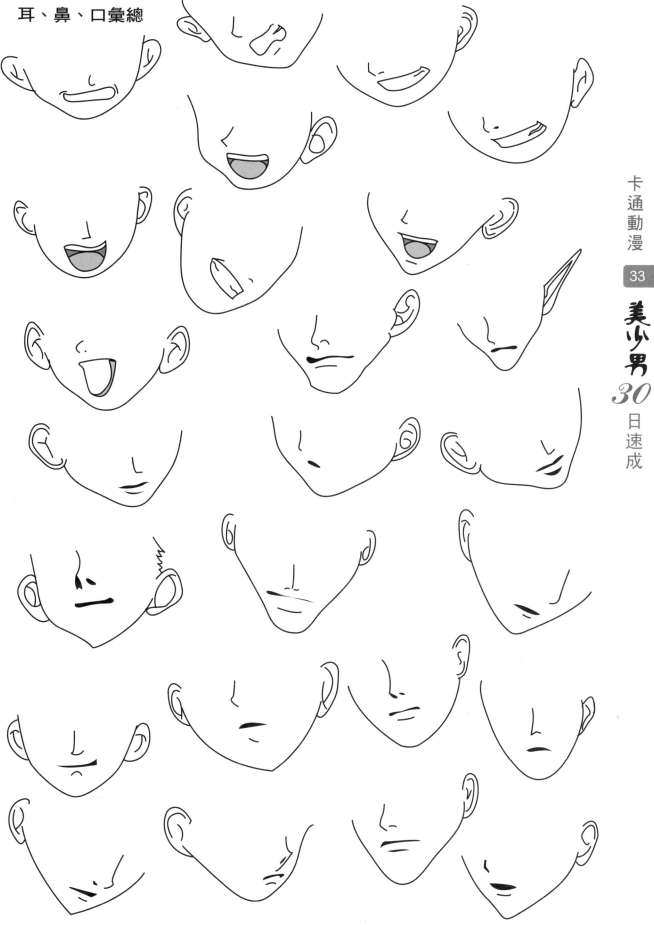

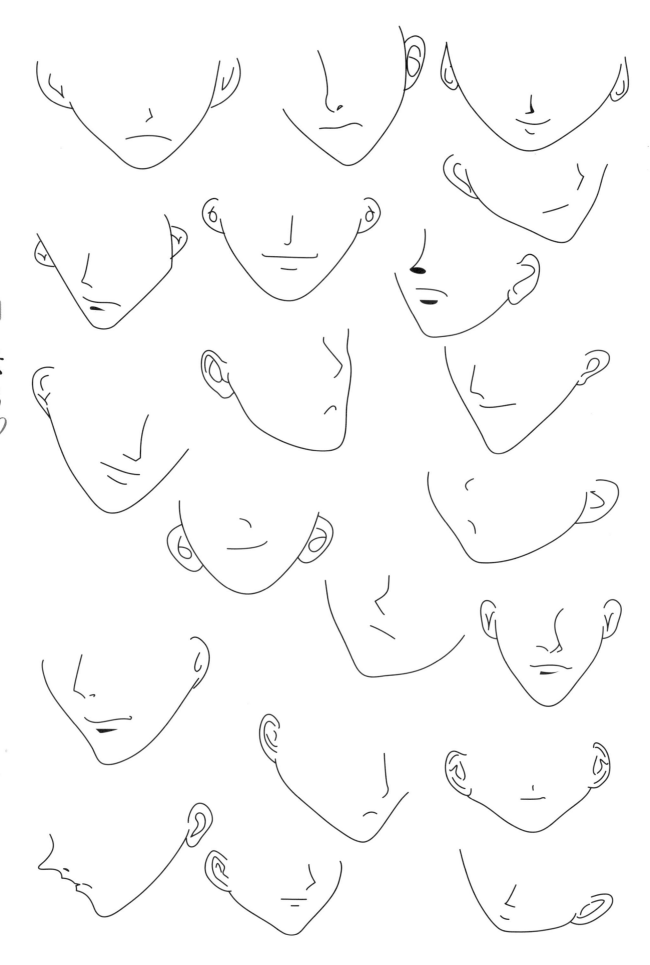

第**3**天
耳、鼻、口
的練習

1. 根據十字線確定耳、鼻、口相應的位置，並繪製基本形狀。

2. 確定臉形，並調整耳、鼻、口形狀。

3. 最後整理並設計人物形象，畫出面帶微笑的美少男。

第4天
頭髮的繪製

爆炸的狂亂，長髮飄飛，充滿挑釁與時尚的男士髮型……

頭髮的畫法

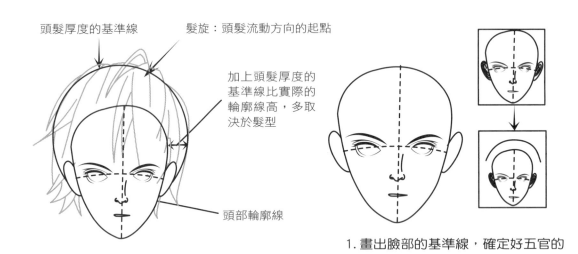

頭髮厚度的基準線

髮旋：頭髮流動方向的起點

加上頭髮厚度的基準線比實際的輪廓線高，多取決於髮型

頭部輪廓線

1. 畫出臉部的基準線，確定好五官的位置，留出畫頭髮的空間。

2. 確定頭髮的厚度。

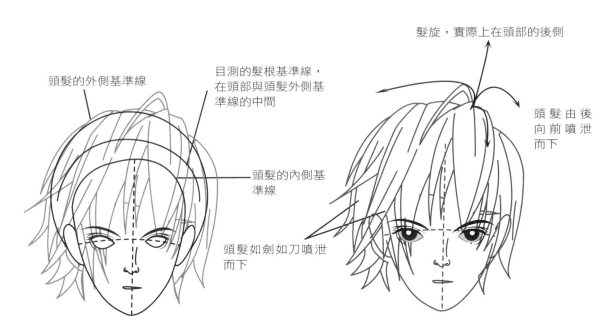

頭髮的外側基準線

目測的髮根基準線，在頭部與頭髮外側基準線的中間

頭髮的內側基準線

頭髮如劍如刀噴泄而下

髮旋，實際上在頭部的後側

頭髮由後向前噴泄而下

3. 留意髮根的位置，畫出想要的頭髮。

4. 細畫頭髮線條，完成。

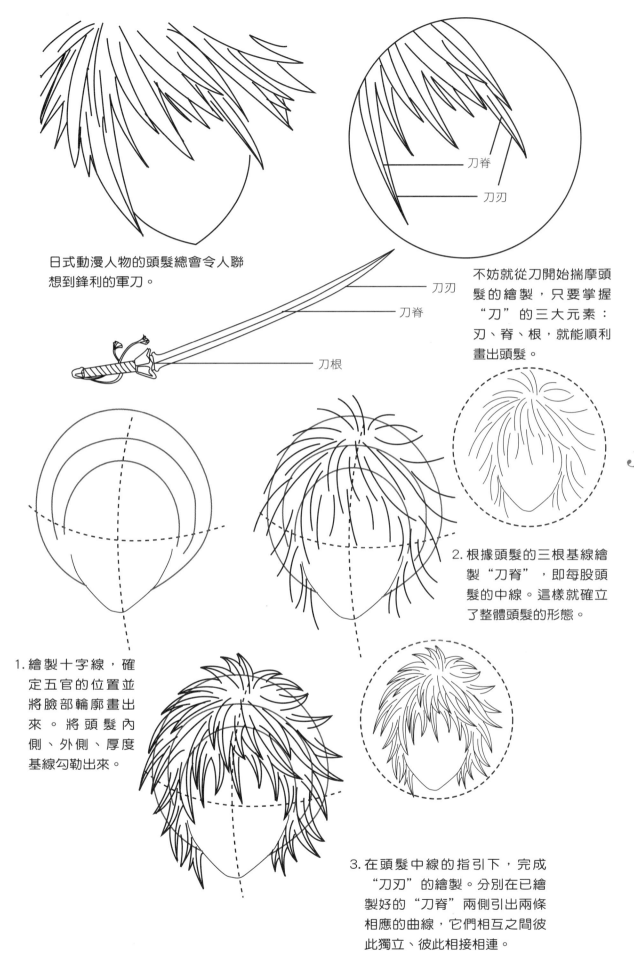

日式動漫人物的頭髮總會令人聯想到鋒利的軍刀。

刀刃

刀脊

刀根

刀脊

刀刃

不妨就從刀開始揣摩頭髮的繪製，只要掌握"刀"的三大元素：刃、脊、根，就能順利畫出頭髮。

2. 根據頭髮的三根基線繪製"刀脊"，即每股頭髮的中線。這樣就確立了整體頭髮的形態。

1. 繪製十字線，確定五官的位置並將臉部輪廓畫出來。將頭髮內側、外側、厚度基線勾勒出來。

3. 在頭髮中線的指引下，完成"刀刃"的繪製。分別在已繪製好的"刀脊"兩側引出兩條相應的曲線，它們相互之間彼此獨立、彼此相接相連。

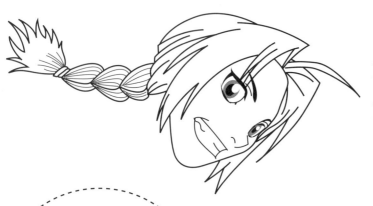

男孩的辮子

男孩的辮子使他顯得神秘而有個性。繪製時注意將髮邊處理得硬朗，頭髮的形態要體現男子的陽剛與帥氣。

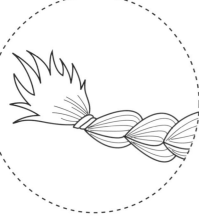

辮子的畫法有許多種，常見的方法有"逐層法"、"分節法"。

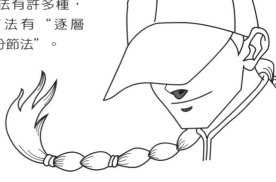

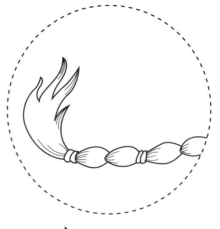

── 逐層法 ──

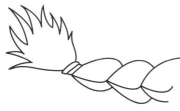

首先勾勒出辮子的輪廓，注意辮子的每一段都有部分與上一段互相嵌入。

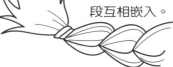

通過線條將辮子的細節表現出來，注重要從根部拉出線條並通頂端。

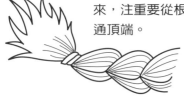

可將線條畫得更密一些，或者根據需要將線條拉得更長或更短。

── 分節法 ──

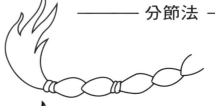

首先勾勒出辮子的輪廓，注意每一段變得相對較獨立。

繪製辮子的細節，注意從底部畫出線條，但不要通至頂端。

髮旋及中縫

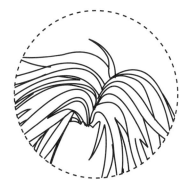

頭髮從中縫向兩側綻放而出，
充滿活力與動感。

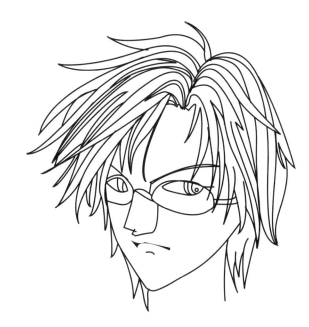

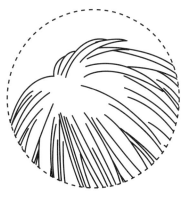

頭髮由後側的髮旋傾
瀉而下，流暢飄逸。

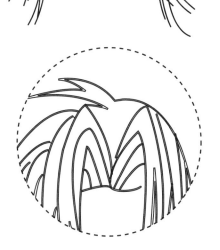

頭髮由額頭中縫處外展
而出，線條剛硬。

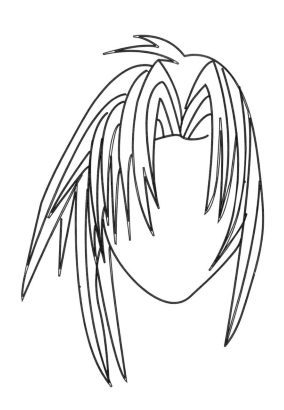

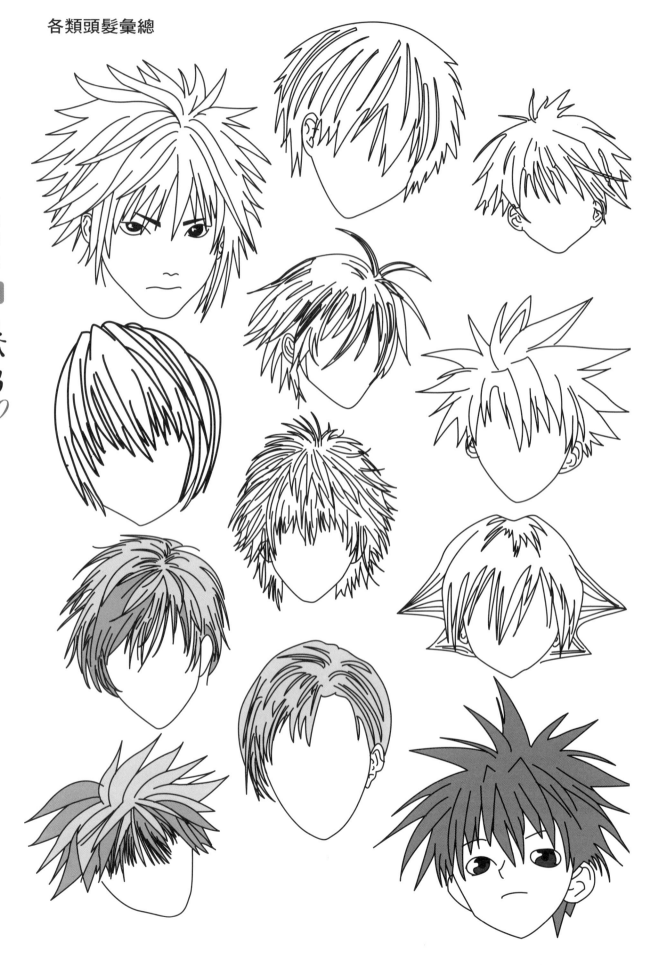

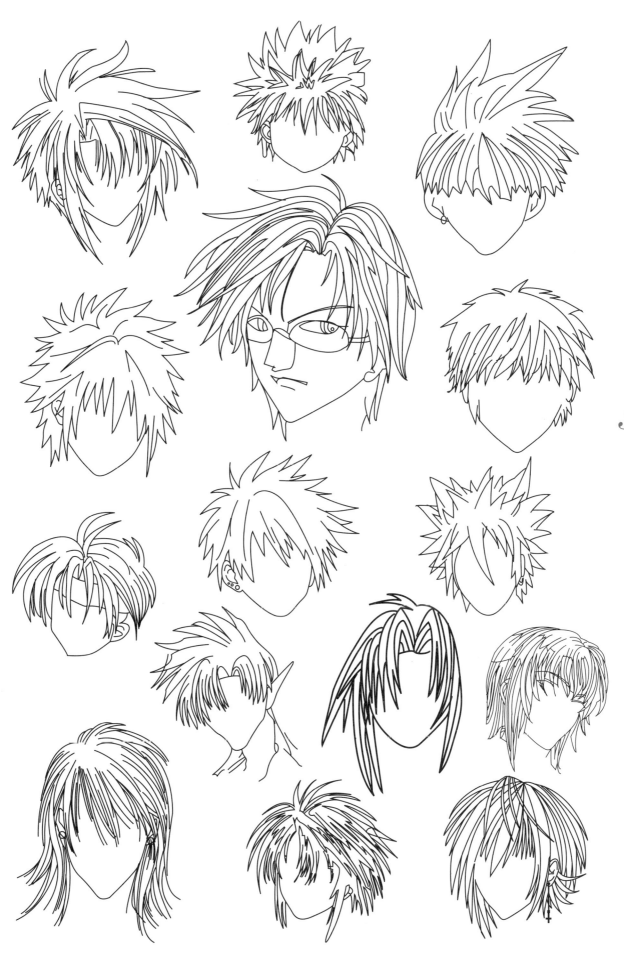

第**4**天
頭髮的練習

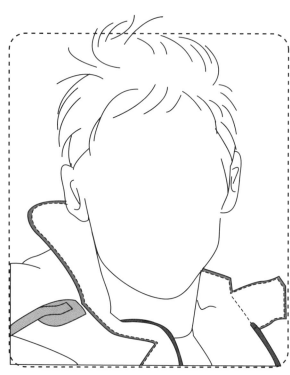

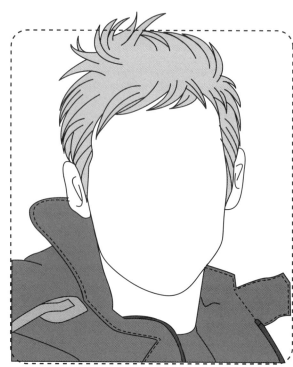

1. 描繪頭部整個外輪廓,勾勒出頭髮彎曲
 的感覺。

2. 將內部細節補充進去,使頭髮更生動。進
 行上色,完成頭髮的最終效果。

第5天
快樂的表情

男孩以自己的特質征服著世界，
將特有的快樂傳遞給生活……

快樂表情的畫法

快樂不僅表現在一雙炯炯有神
的大眼睛裡，咧開的嘴也將快
樂毫不掩飾地展現出來。

1. 根據十字線確定眼、
 鼻、口的位置。

2. 細化眼睛、嘴巴，確
 定內髮線。注意快樂
 的表情需要將嘴巴張
 開，眼睛充滿了生機
 與活力。

3. 細化頭髮及耳
 朵。畫出頭髮
 層次感，將耳
 朵內部輪廓描
 繪出來。

4. 分別將眼睛的各部位上
 色，使眼睛更加明顯生
 動，完成快樂男孩的最
 終表情。

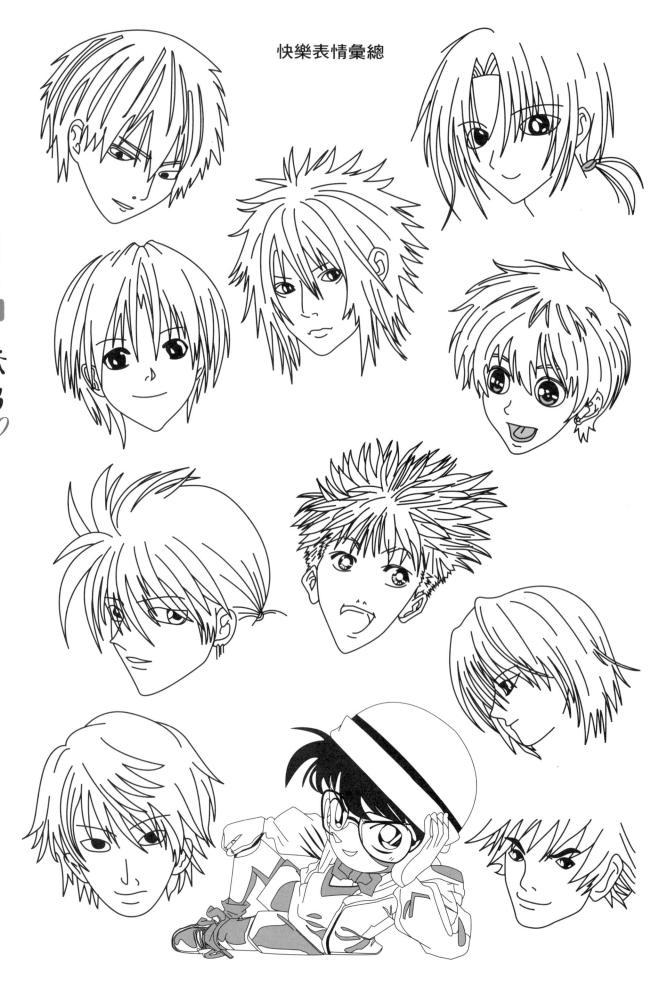

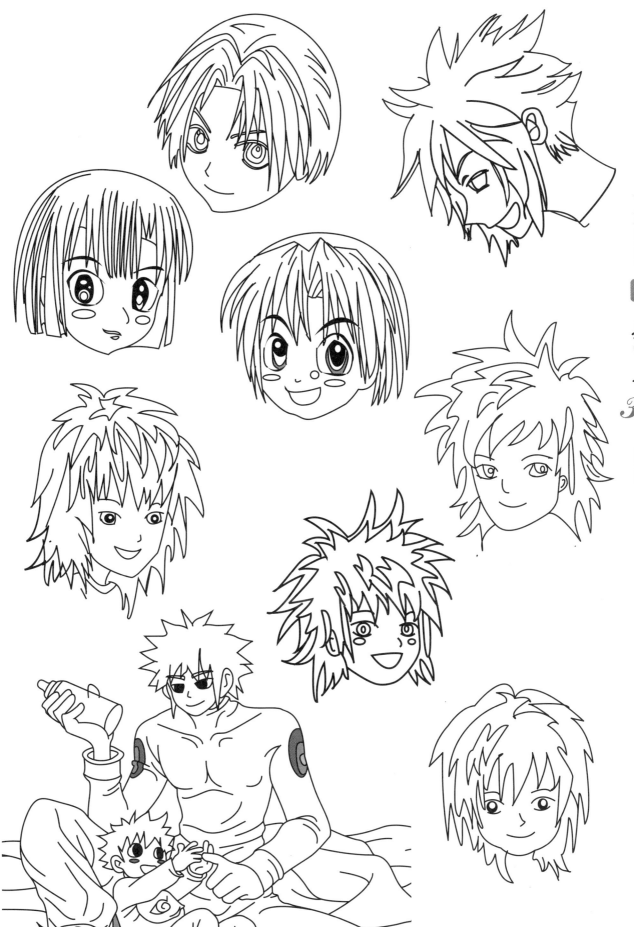

第**5**天
快樂表情的
練習

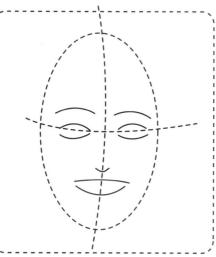

1. 根據十字線確定五官位置。

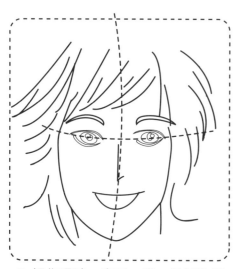

2. 細化眼睛、鼻子、嘴,並勾勒出
　頭髮形態的主要線條。

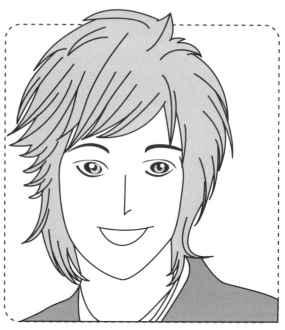

3. 經過整理、變形、上色、誇張手
　法,完成微笑男孩的表情繪製。

第6天
憤怒、生氣的
表情

憤怒的男孩，迸發著能量及無畏...

憤怒、生氣表情的畫法

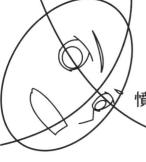

1. 根據十字線確定眼、
 鼻、口的位置。

2. 細化眼睛、鼻、口，
 確定頭髮內部的大致
 位置。憤怒的表情要
 注意將眉頭的緊皺、
 眼睛的圓睜表現出
 來，同時還應注意咬
 牙切齒的嘴部表現。

3. 勾勒頭髮大致輪廓，同時在眼睛上
 色，使得憤怒圓睜的眼睛更加突出。

生氣時，怒目圓睜，嘴角下彎，
眉梢吊起，嘴部誇張變形。

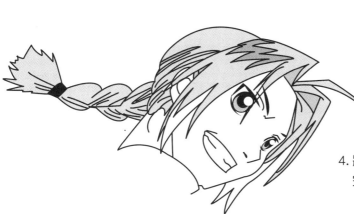

4. 將頭髮進行上色，突出明暗面，
 完成憤怒男孩的最終表情。

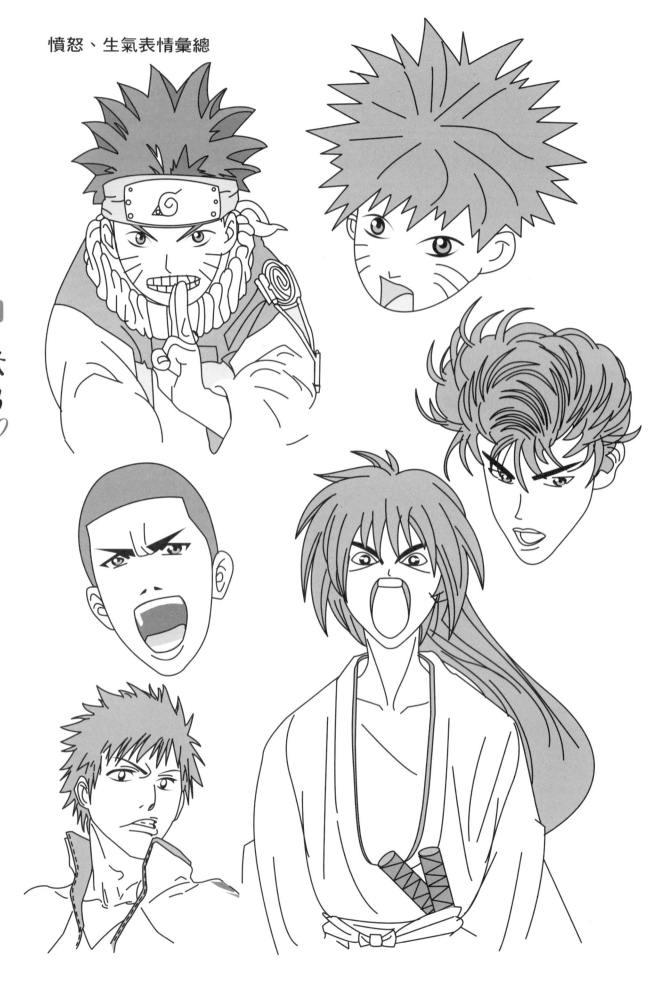

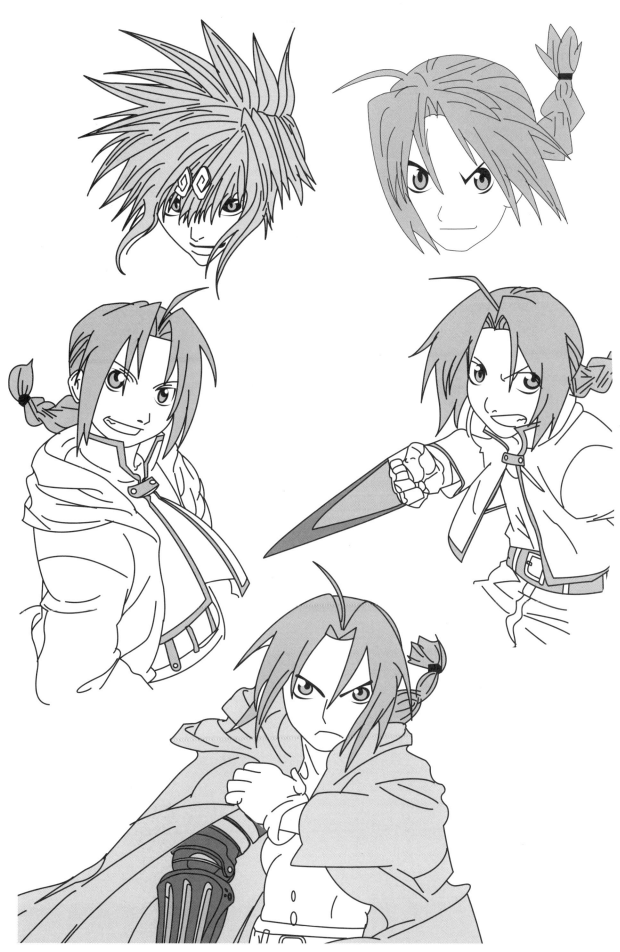

第**6**天
生氣表情的
練習

1. 根據十字線確定五官的位置。

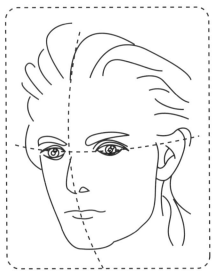

2. 細化人物的鼻子、眼睛、嘴及頭髮形態的大概輪廓。

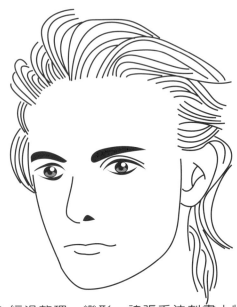

3. 經過整理、變形、誇張手法刻畫人物形象，同時完成頭髮的最終效果。

第7天
憂鬱的表情

青春期的少年，憂鬱也是他們特有的表情……

憂鬱表情的畫法

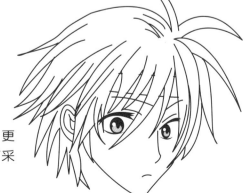

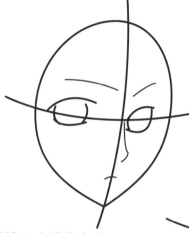

1. 根據十字線確定眼、
 鼻、口的位置。

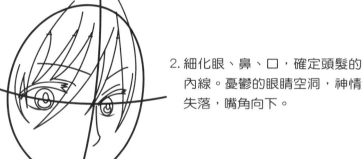

2. 細化眼、鼻、口，確定頭髮的
 內線。憂鬱的眼睛空洞，神情
 失落，嘴角向下。

3. 以明暗調表現眼神，更
 加突出失落、無精打采
 的感覺，修飾頭髮。

4. 經過整理上色，完成男孩
 憂鬱的最終表情。

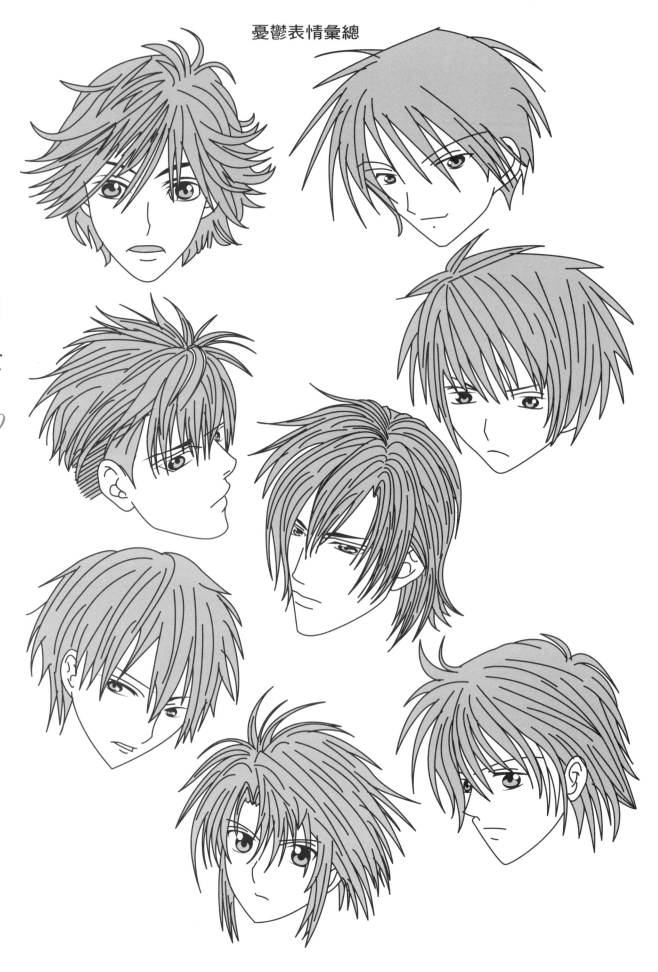

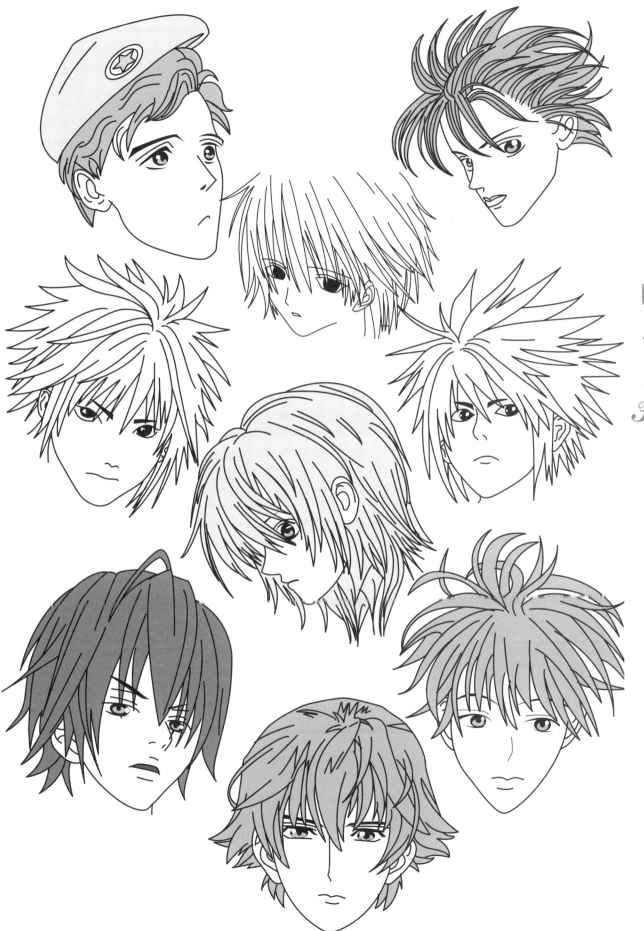

1.根據十字線確定五官的位置。

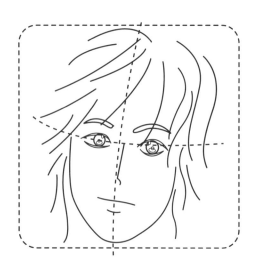

2.細化人物的鼻子、眼睛、嘴及
頭髮形態的大概輪廓。

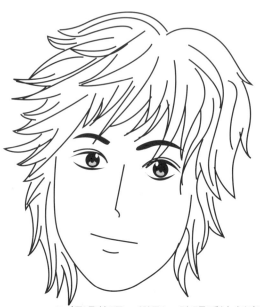

3.經過整理、變形、誇張手法刻畫人物形
象，同時完成頭髮的最終效果。

第8天
冷峻的表情

冷峻表情的畫法

1. 描繪出臉部大致輪廓，用十字線確定五官位置。

2. 細化五官。冷峻的眼睛輪廓細長，眼神冷漠專注，眼眉隨眼睛輪廓變得細長、雙唇緊閉。

4. 將頭髮進行上色，結合前面五官的形象，完成美少男冷峻的表情。

3. 繪製完整的頭髮輪廓，並將眼睛進行上色，使得眼睛更加飽滿清晰。

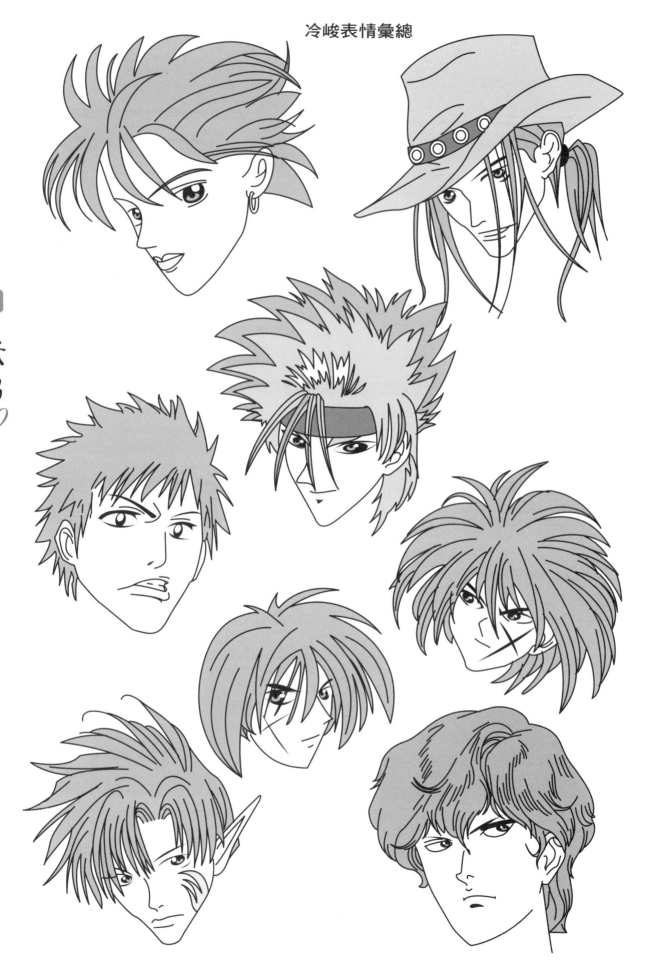

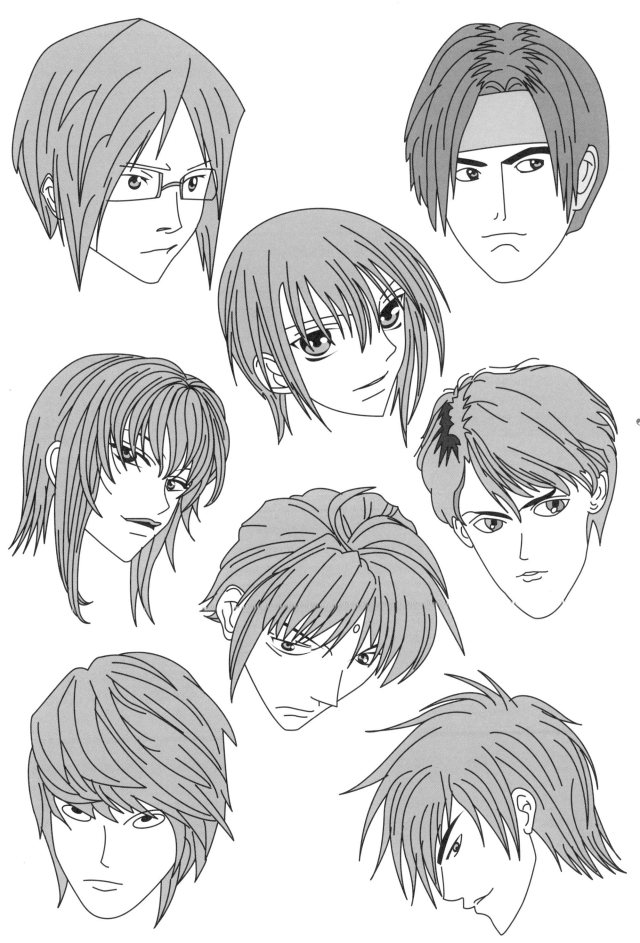

卡
通
動
漫

美
少
男
30
日
速
成

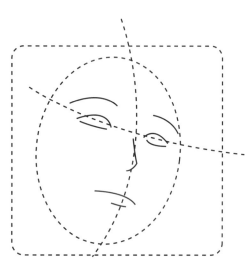

1. 根據十字線確定五官的位置。

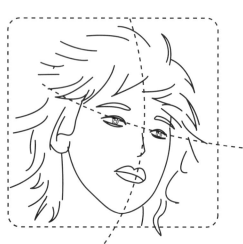

2. 細化人物的眼、鼻、口，並繪製
　　頭髮的大致輪廓。

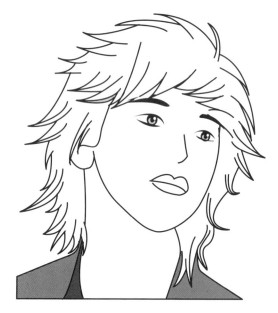

3. 經過整理、變形、頭髮細節的處理，最
　　終完成男孩冷峻表情的繪製。

第9天
手的繪製

男孩的手無論大小還是厚度均比
女孩子看起來要大而有力氣……

繪製手的過程

第一步：到此關節為止不要
再畫出手指的線。

微細

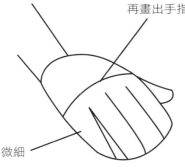

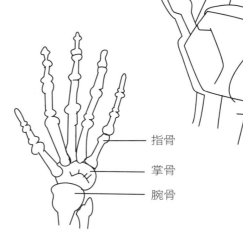

大拇指

四個手指

手掌

手腕

指骨

掌骨

腕骨

要注意這裡的彎度。

第二步：第一關節及第二
關節一樣大。

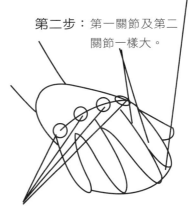

手指的關節

第三步：第一關節及第二關節的彎
度與指甲的彎度相同。

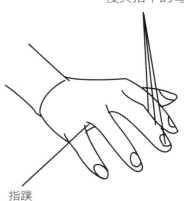

指蹼

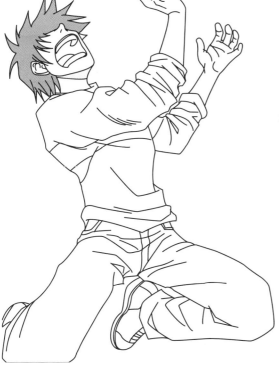

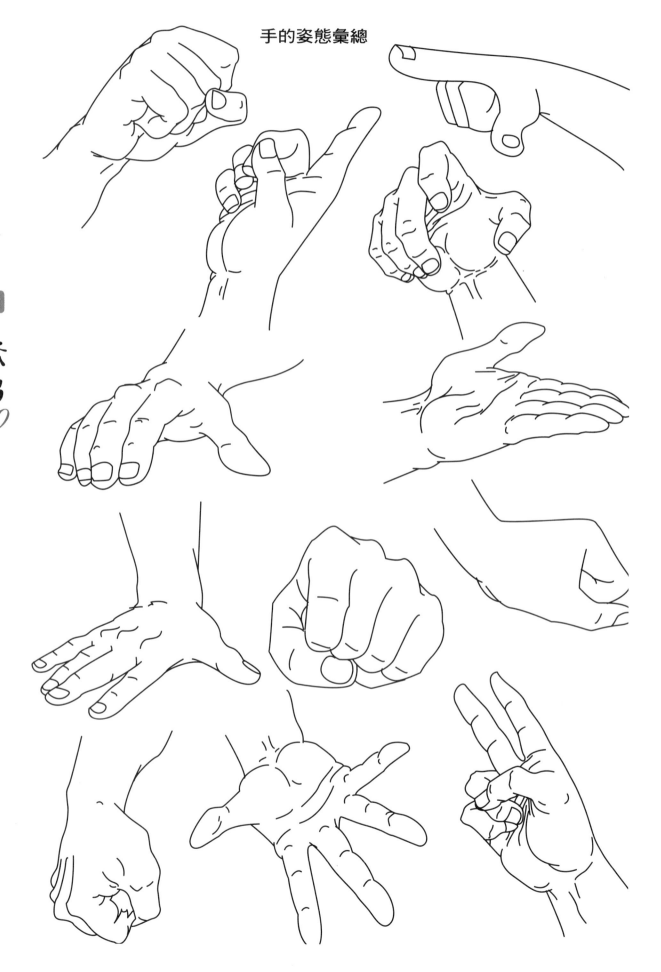

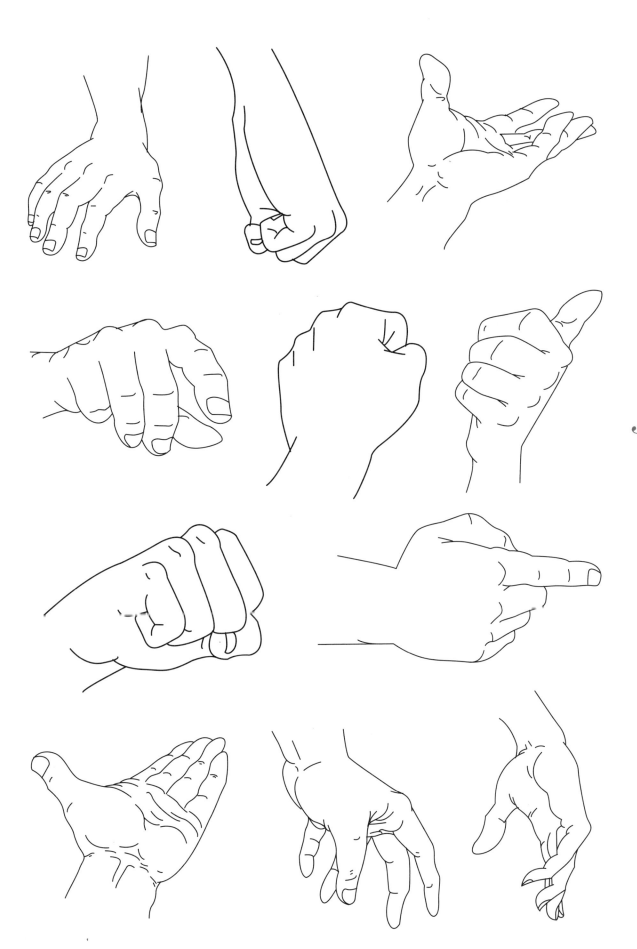

第9天
手的練習

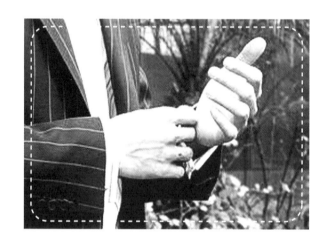

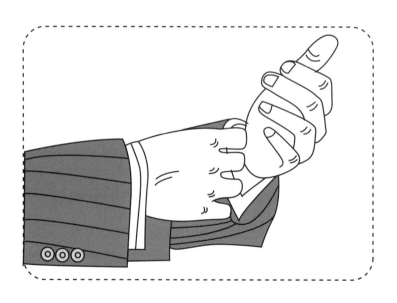

手的姿態基本上取決於原圖的造型。為了突出手，將袖子進行上色，以便在平淡的顏色中產生引人注目的焦點。

第10天
站姿

或挺拔或昂首,男孩的站姿
總能體現他們的世界......

站姿的畫法

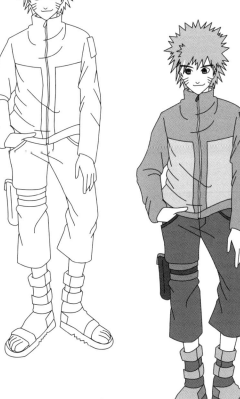

第一步:
勾勒站姿的基本輪
廓,注意雙腿之間
的關係。

第二步:
初步描繪各部分的細節,
突出左腿部的裝飾袋,同
時將腳部及鞋子繪製完
整。

第三步:
加強面部細節的描繪,將衣服
各位置的褶皺描繪出來。

第四步:
整理並進行上色,完成最終的效果。

站姿彙總

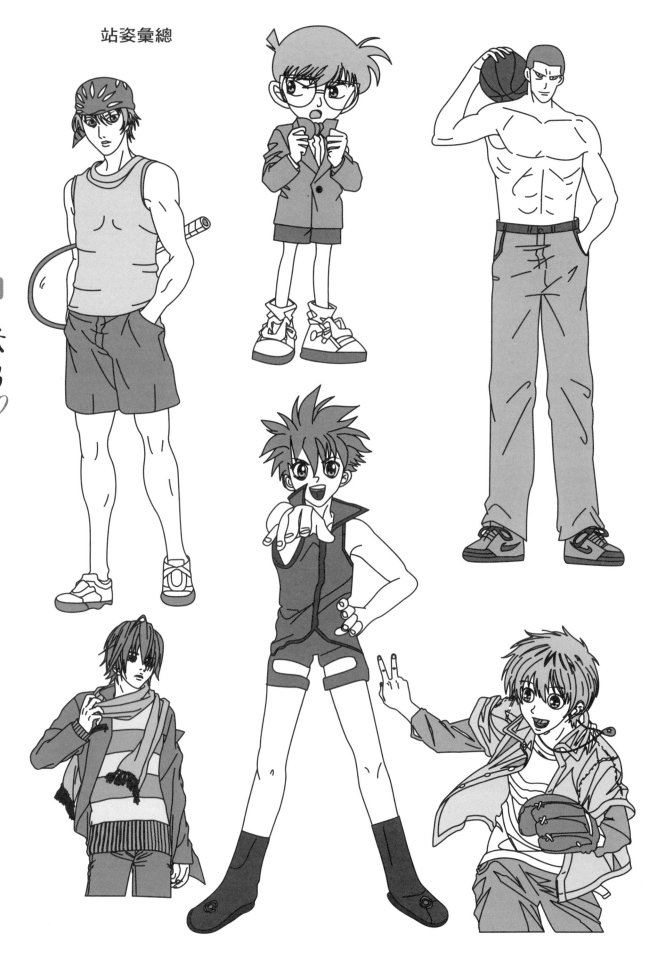

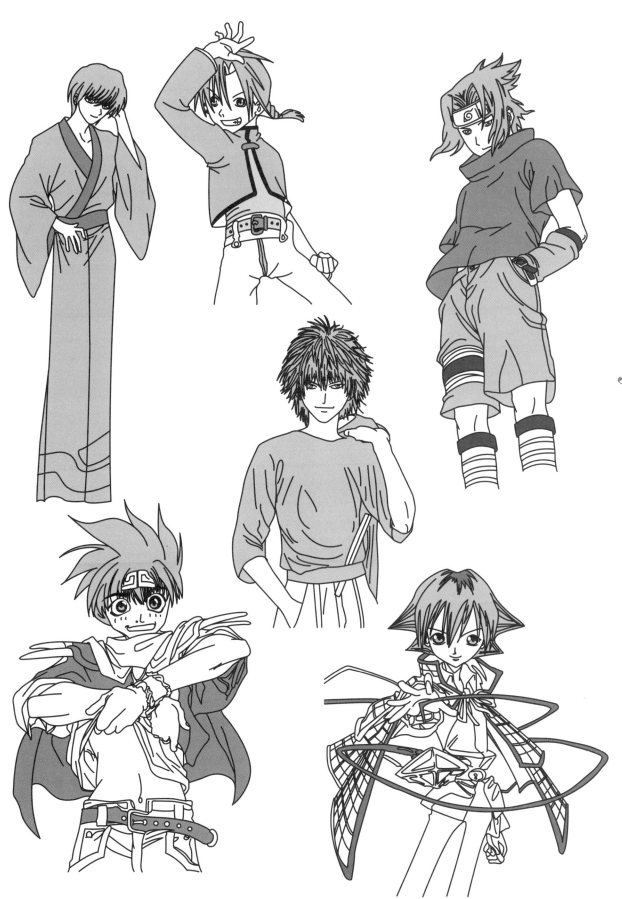

第10天
站姿的練習

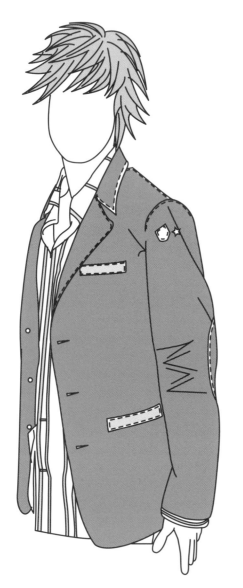

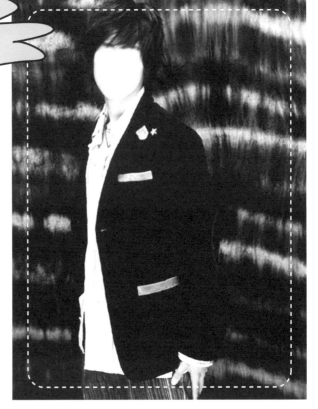

在繪製模特挺拔的站姿時，強調了條紋的襯衣，筆直的西服。突出了西服的口袋、縫線的細節，用來表達人物的年輕與時尚。

第11天
坐姿

坐姿的畫法

累了吧？找個舒適的坐姿，坐下來休息一下……

第一步：
勾勒身體基本輪廓，注意手在地面
上的支撐感以及雙腿蜷坐的狀態。

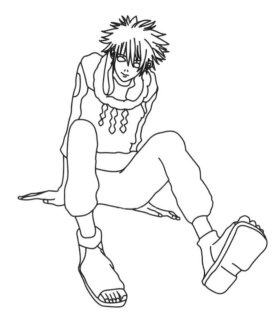

第二步：
勾繪頭髮，分出腿部及腳部，細畫腳與鞋子。

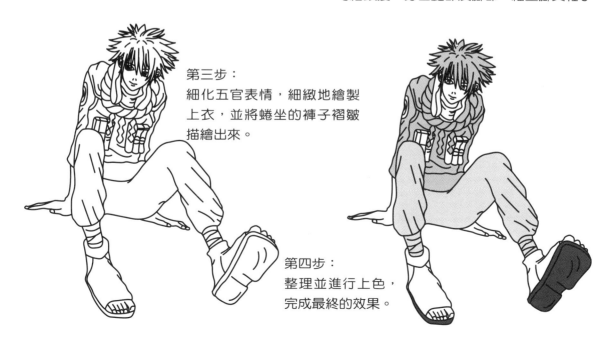

第三步：
細化五官表情，細緻地繪製
上衣，並將蜷坐的褲子褶皺
描繪出來。

第四步：
整理並進行上色，
完成最終的效果。

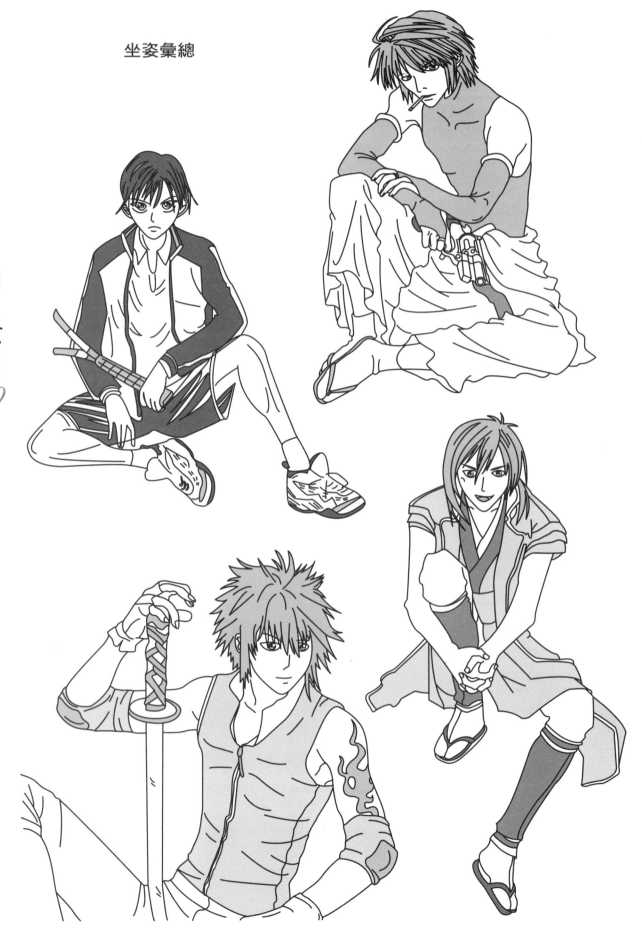

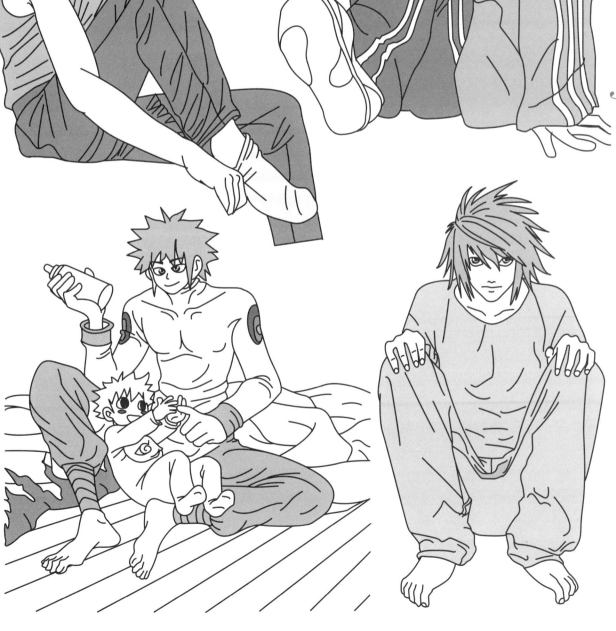

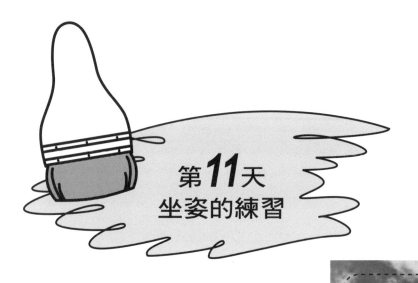

第**11**天
坐姿的練習

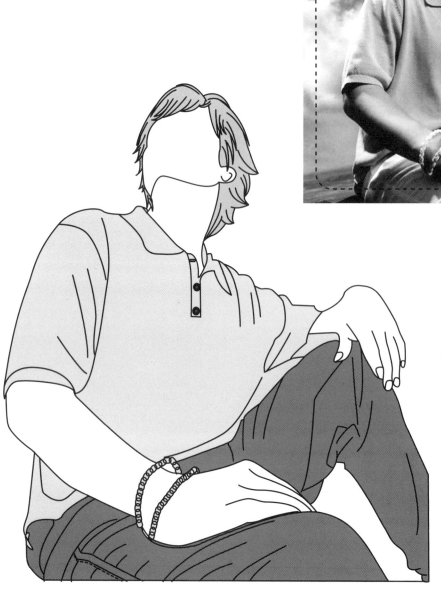

扭轉的身體、上揚的頭部、隨意搭在雙腿上的手,刻畫出男性休閒狀態的坐姿。照片所選的視角,突顯了男性的氣魄與豪邁。

第12 走姿

走姿的畫法

第一步：
勾勒身體基本輪廓。注意走路時雙腿的交錯、手臂的姿勢、稍微彎的軀幹。

第二步：
勾畫人物細節。繪製頭髮、球拍、服裝及鞋子。

第三步：
細化人物五官表情及服裝細節。

第四步：
整理並進行上色，完成最終的效果。

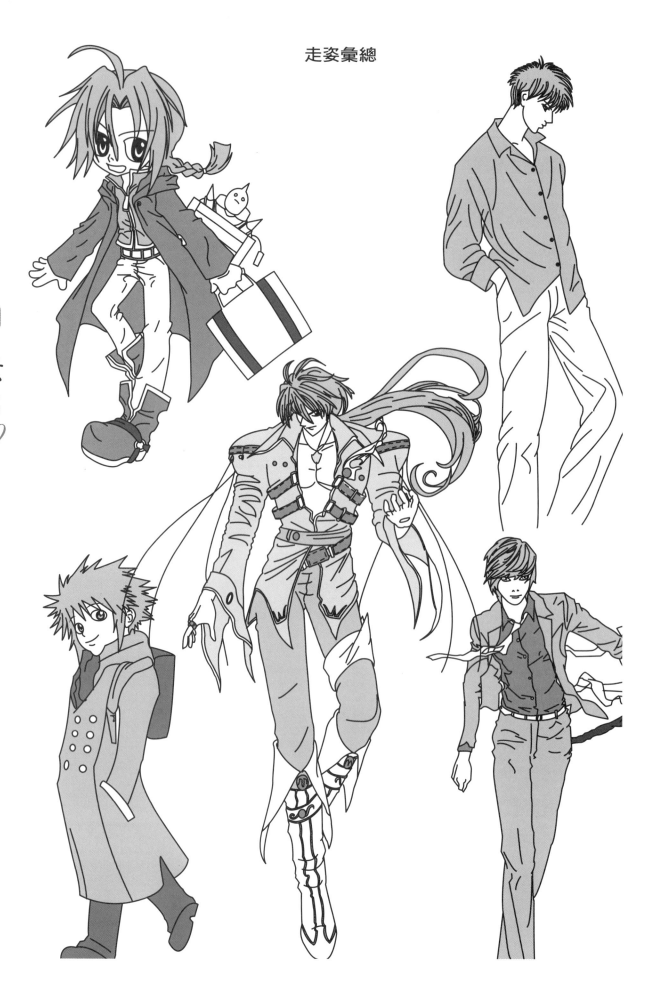

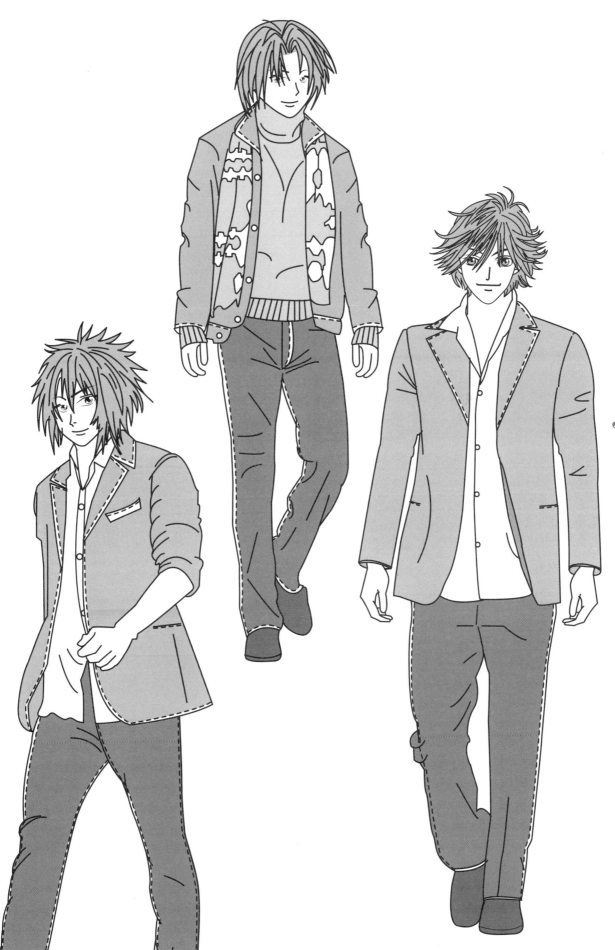

第12天
走姿的練習

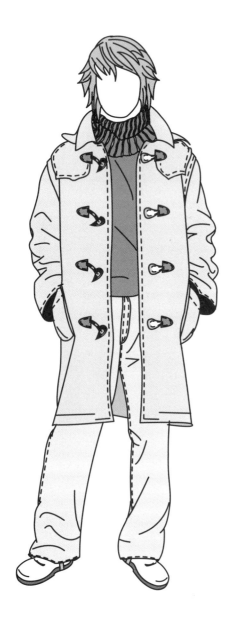

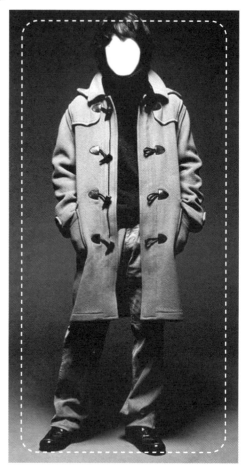

很時尚年輕的裝束,在繪畫時注意將服裝剪裁的細節表現出來,同時注意鈕扣樣式的表現,人物的髮型及體態。

第13天
蹲姿

蹲姿的畫法

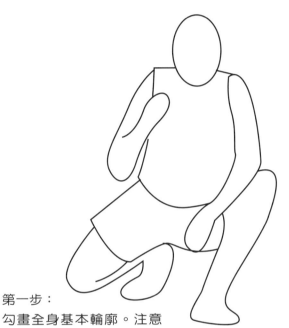

第一步：
勾畫全身基本輪廓。注意
兩腿間的前後關係及兩臂
一上一下的位置。

第二步：
繪製頭髮及五官，細化手及鞋子。

第三步：
細緻地表現的表情與服
裝，並通過細條來表現
人物的肌肉走向。

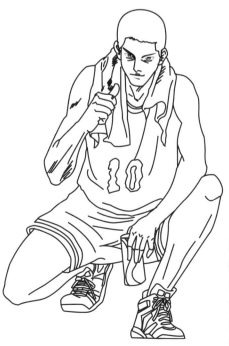

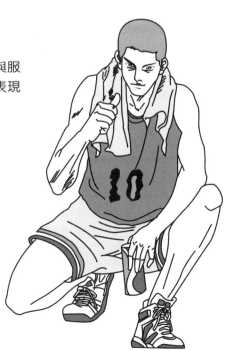

第四步：
整理並進行上色，
突出服裝的條紋及
數字，結合前面各
部分的繪製，最終
完成蹲姿效果。

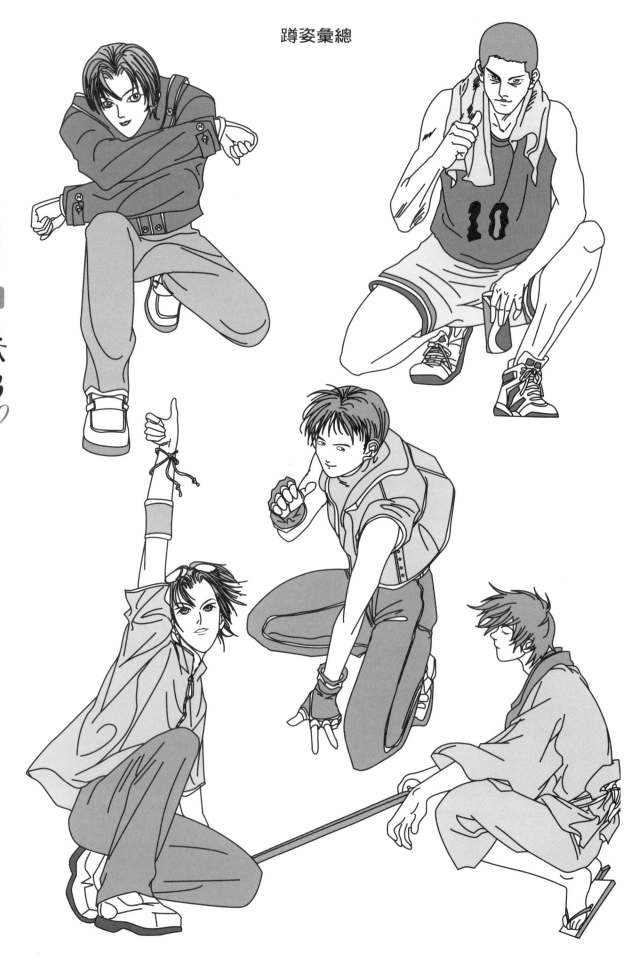

第**13**天
蹲姿的練習

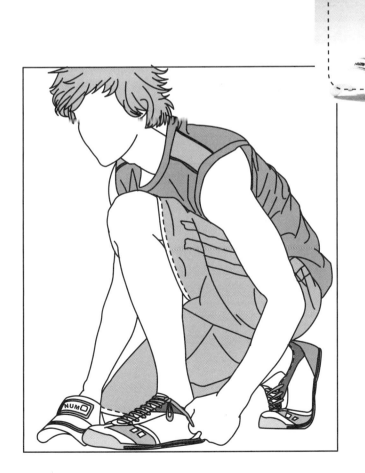

繪製蹲姿時，除了要將體態刻畫得細緻外，還應注意髮型、服裝、鞋子、遮陽帽等處。細節的處理往往是一幅好的繪圖所應具備的條件之一。

第14天
跑、跳的姿勢

跑、跳姿勢的畫法

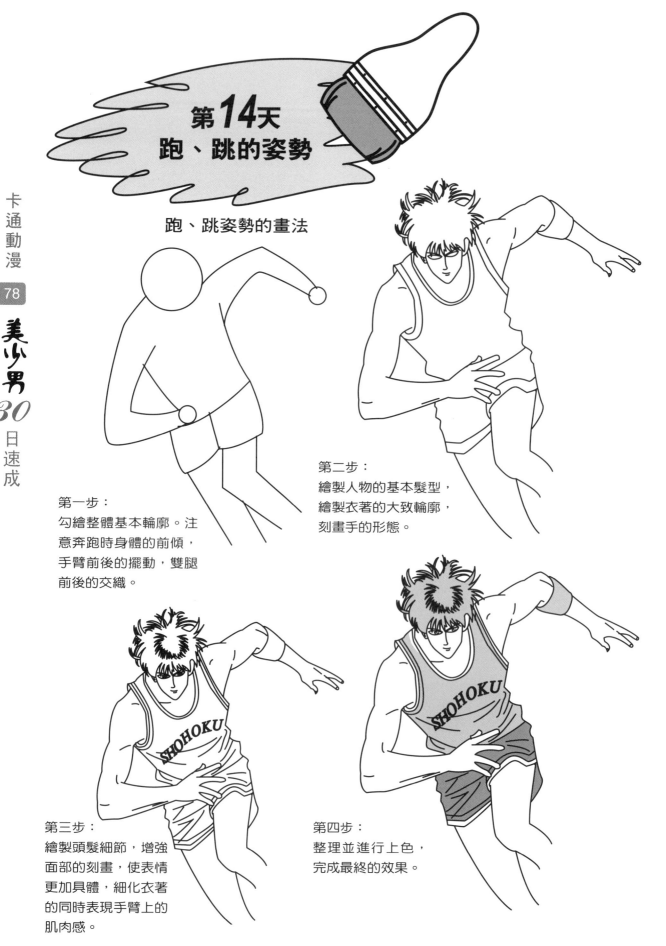

第一步：
勾繪整體基本輪廓。注
意奔跑時身體的前傾，
手臂前後的擺動，雙腿
前後的交織。

第二步：
繪製人物的基本髮型，
繪製衣著的大致輪廓，
刻畫手的形態。

第三步：
繪製頭髮細節，增強
面部的刻畫，使表情
更加具體，細化衣著
的同時表現手臂上的
肌肉感。

第四步：
整理並進行上色，
完成最終的效果。

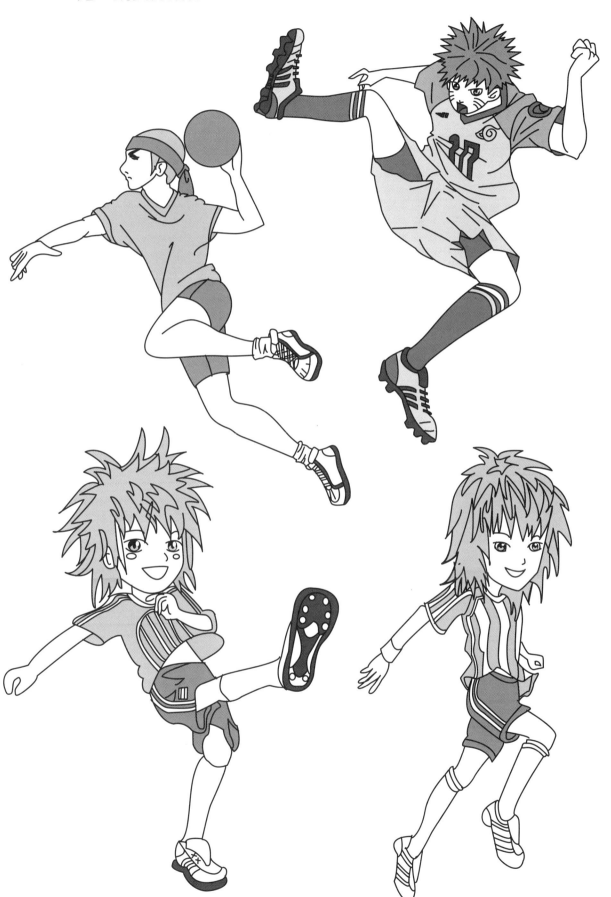

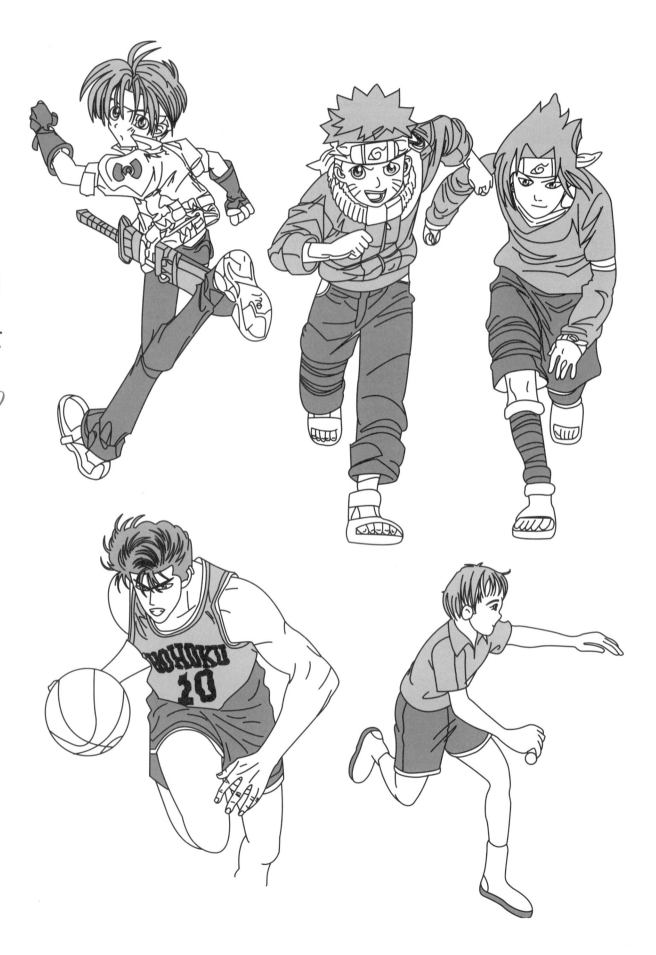

第14天
跑跳的練習

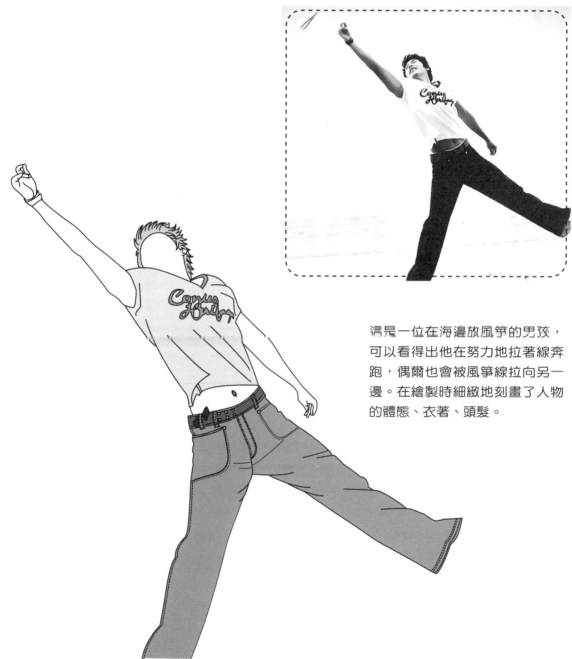

這是一位在海邊放風箏的男孩，可以看得出他在努力地拉著線奔跑，偶爾也會被風箏線拉向另一邊。在繪製時細緻地刻畫了人物的體態、衣著、頭髮。

第15天
臥姿

臥姿的畫法

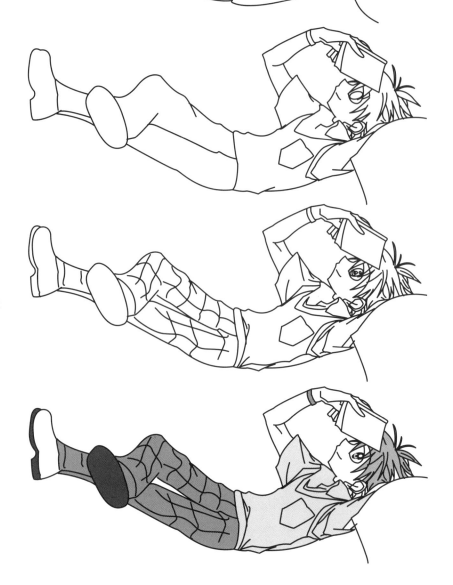

第一步：
勾勒人物臥姿的基本輪廓。注意背部、臀部與水準線的一致，及交疊的雙腿。

第二步：
繪製人物的頭髮，細化手的姿態，勾勒衣服的大致輪廓。

第三步：
細化人物衣著上的紋理及鞋子，刻畫人物的面部表情，使其表現出躺臥時的舒適。

第四步：
整理並進行上色，完成最終的效果。

臥姿彙總

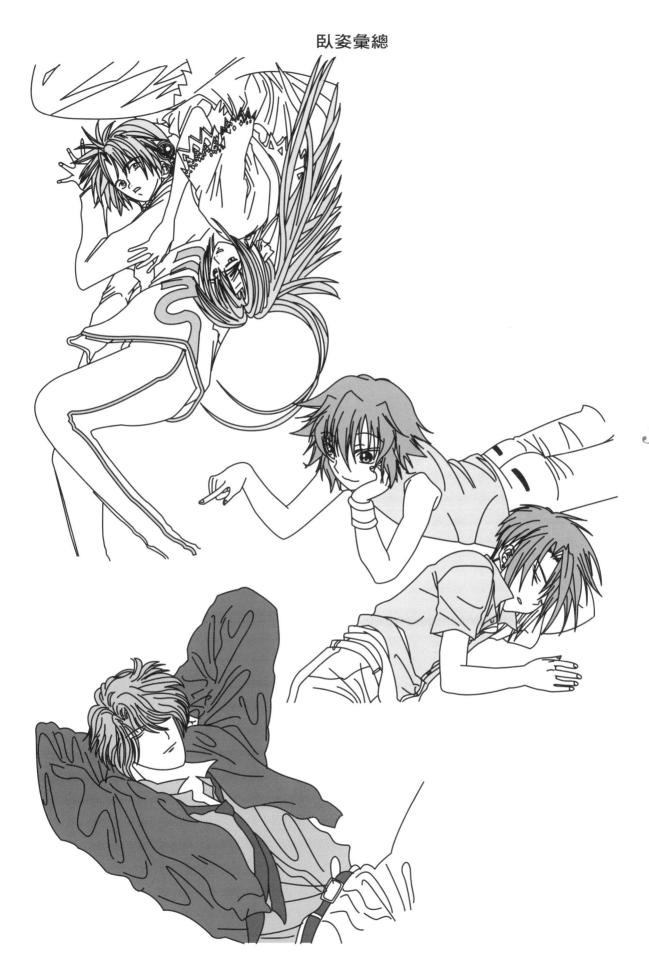

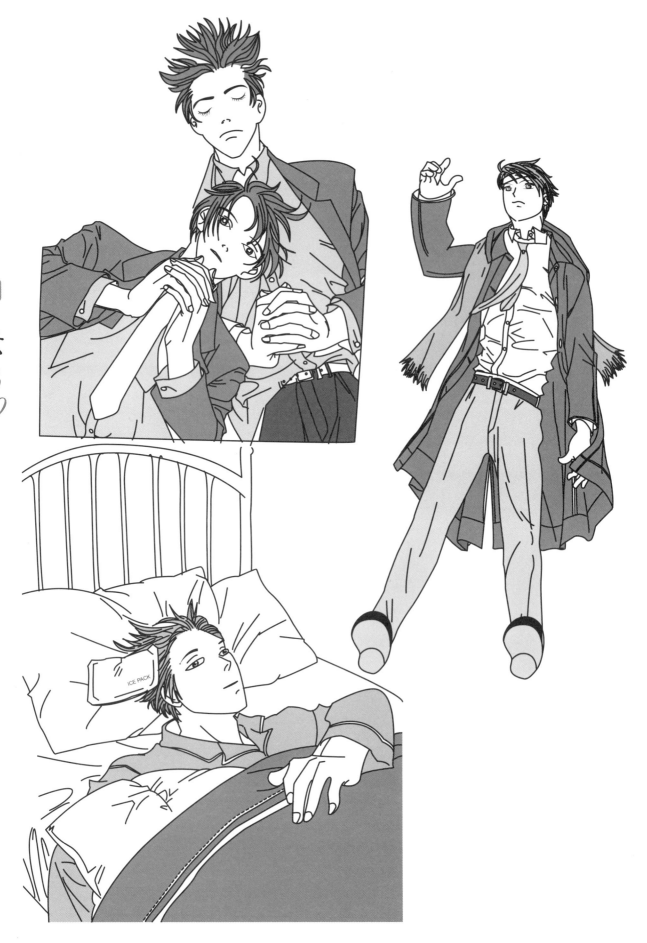

第15天
臥姿的練習

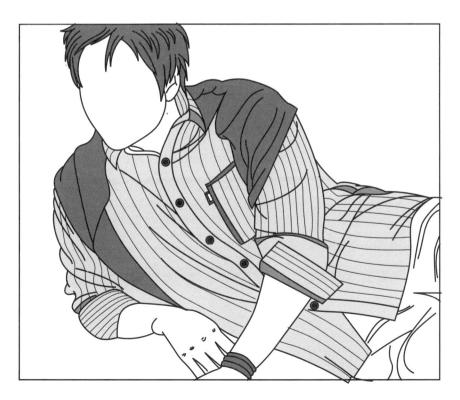

相信大家都能根據實物勾勒出對應的體態。在細節表現上,每張圖各有不同,本張圖主要是條紋上衣的勾畫,建議先畫出整體輪廓和褶皺,然後再勾繪相應的條紋,注意線條粗線的調整,必須主從分明,在繪製時允許誇張變形或者增減。

第16天
上衣的繪製

英姿煥發的軍服、動感飄逸
的長襯,使少年更顯青春……

上衣的技法分析

邁開大步向前,任上衣開懷在
風中飄起,任領帶隨性飄揚,
展現了少年無畏勇敢的氣概。

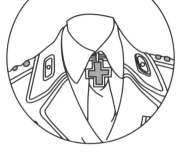

十字軍領結是許多
夢幻少年的期待。
軍人的服裝、呼應
的臂章均展現了少
年的英氣勃發。

皮帶不僅收斂了
腰部,更重要的
是將男子威武的
英氣表現得淋漓
盡致。

長款外套的畫法　　　雙明線縫製的西服領口，看起來整齊幹練。

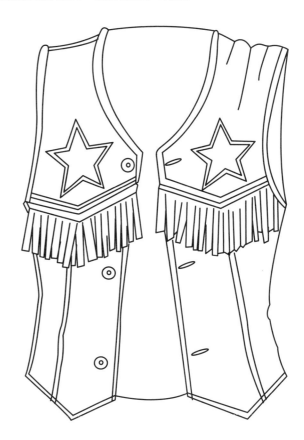

胸前的勳章，突顯少年的思想與抱負。飄散的流蘇為此件衣服帶來活力。

傳統的背心外套，不同的是胸前大大的勳章及下面動感十足的流蘇。整件衣服既嚴肅又活潑。在繪畫時注意將流蘇間的分叉及動感表現出來。

相較於上面的背心，此款上衣要時尚得多，不僅在胸前大量載入了帶子，做了鈕扣，同時臂部延長，形成超短半袖的感覺。

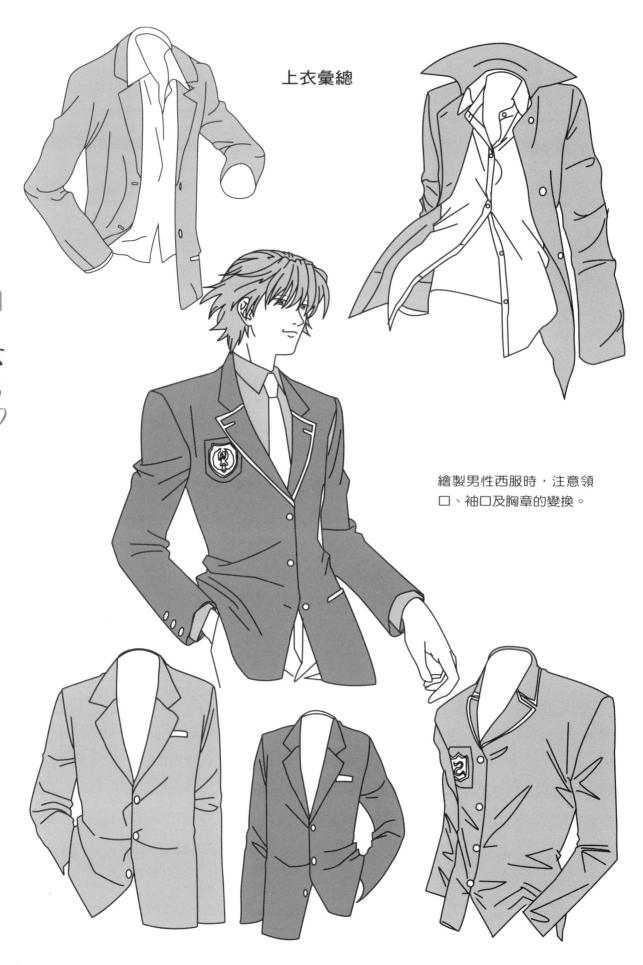

上衣彙總

繪製男性西服時，注意領
口、袖口及胸章的變換。

長款外套彙總

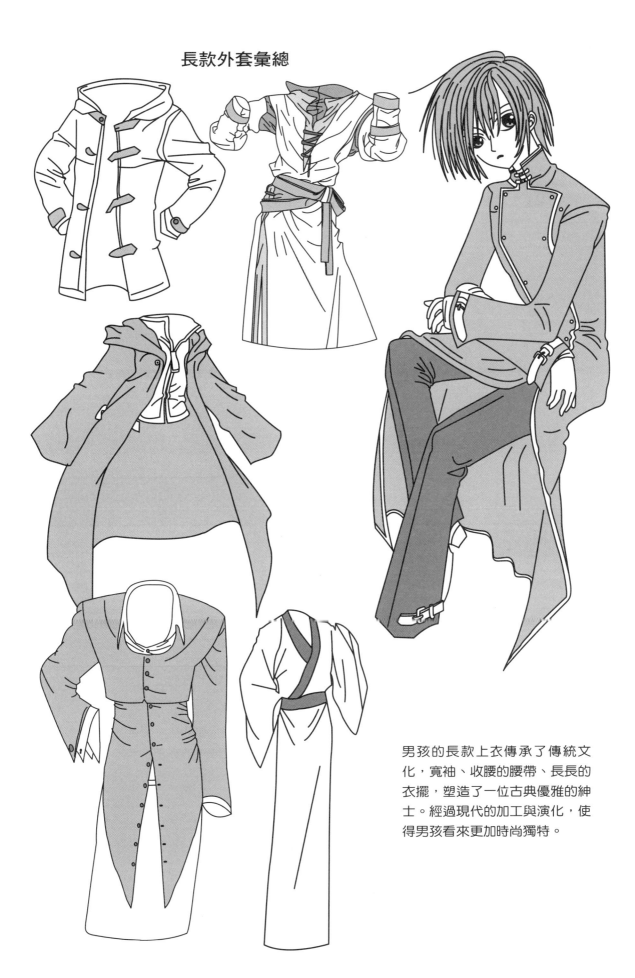

男孩的長款上衣傳承了傳統文化,寬袖、收腰的腰帶、長長的衣擺,塑造了一位古典優雅的紳士。經過現代的加工與演化,使得男孩看來更加時尚獨特。

短款上衣彙總

寬鬆的運動短外套總令人眼前一亮。短款上衣會使男孩子看起來爽朗陽光，再配上相應的圍巾更顯男孩的活力與青春。

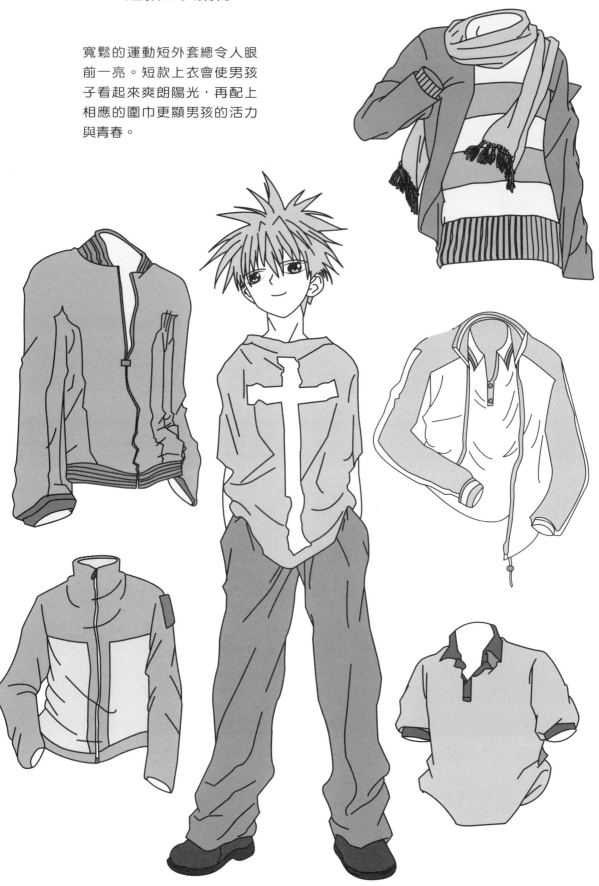

第**16**天
上衣的練習

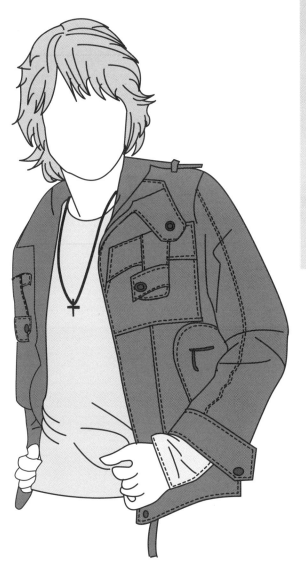

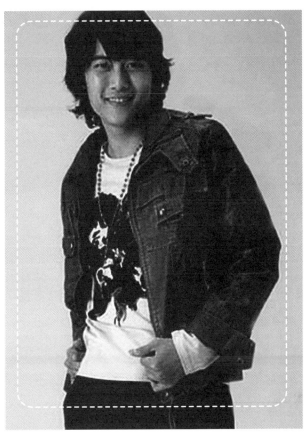

這是一件牛仔外套，幹練明快。繪畫上大量用了實、虛線刻畫縫製的明線效果，同時袖口的細節也繪製得清晰明瞭，配上模特兒有的 T 恤及髮型，一位樂觀向上的年輕牛仔就呈現在眼前了。

第17天
褲子的繪製

褲子的技法分析

處理褲腰時,一定注意將褲帶繪製得細緻,並給予不同的明暗調子,以將其與褲身進行區分。

口袋處注意兩側的卯釘,用來加固口袋兩側。

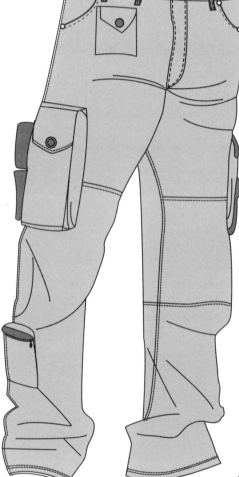

褲子剪裁通過實、虛線來表現。

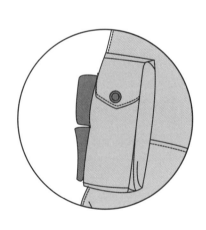

立體的口袋使整條褲子生動起來,繪製時要將正面、側面表現出來。

褲腿下緣,通過實、虛線表現並收尾。

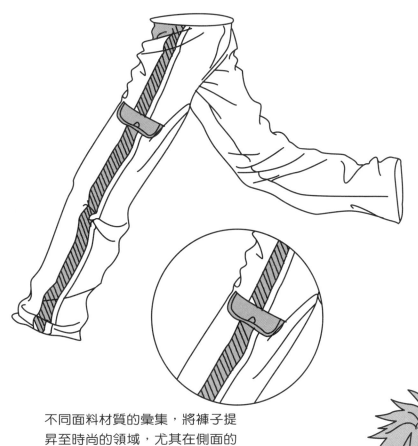

不同面料材質的彙集，將褲子提昇至時尚的領域，尤其在側面的直條將腿部拉長，此處的口袋更加突出此款設計的風格。

裝飾物使褲子增色許多，在男孩的衣裝上若有花紋出現，在陽剛的性格中融入了陰柔的一面，同時將藝術的氣質提昇至一定的程度。

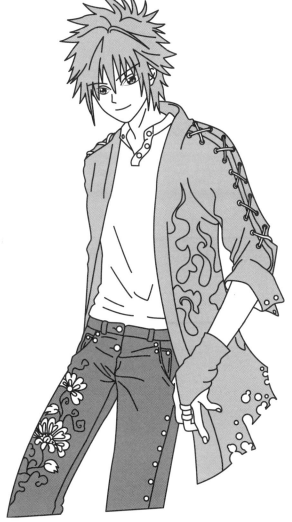

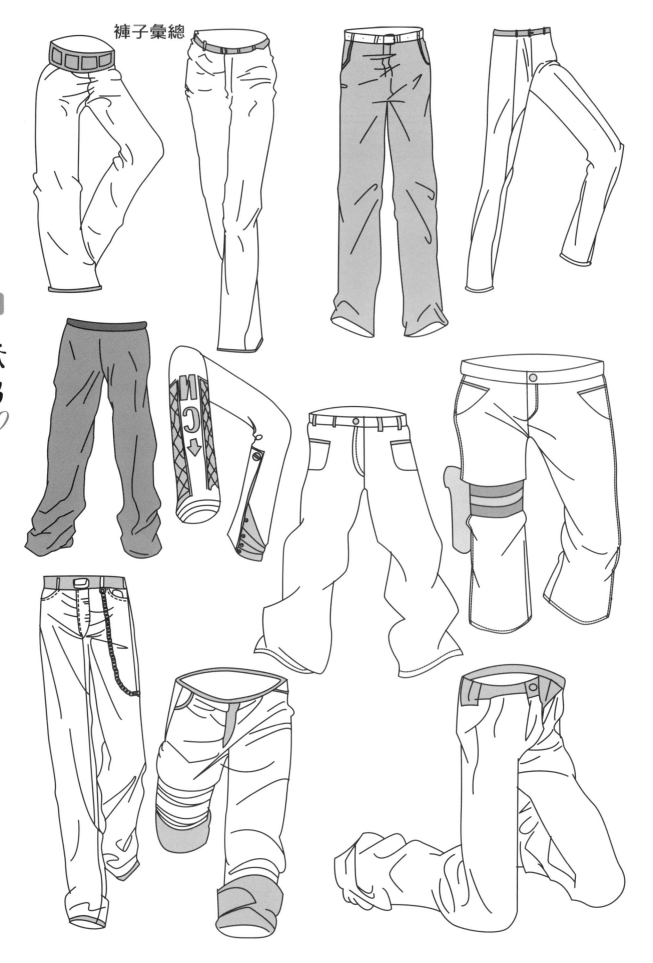

第**17**天
褲子的練習

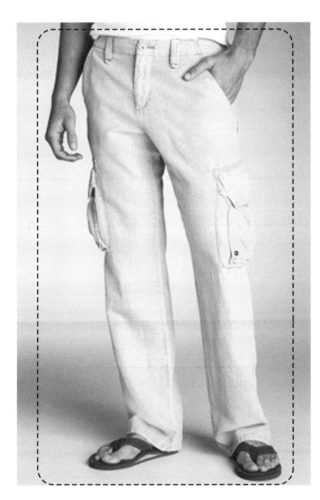

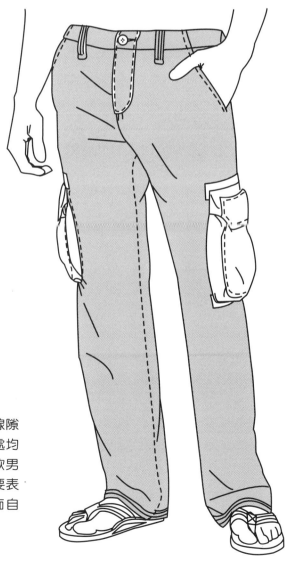

繪製褲子時，注重褲腰部的細節，縫紉處的線隙採用虛、實線表現。同樣在前面及側面褲線處均採用相同的手法，看起來較為細緻精巧。此款男褲重點表現在兩側的大口袋上，立體的感覺要表現得好，配上一款休閒的沙灘鞋，使得畫面自然、親切、舒適。

第18天
鞋子的繪製

鞋子的技法分析

在鞋子的選擇上,要注重與整體的搭配。柔軟的襪子,搭配運動鞋看起來活潑可愛。

鞋帶的處理要注意細節,分散而不凌亂。

鞋面和鞋頭相交處要畫得彎曲一點,強化立體感。

注意鞋帶上下的交叉關係,切忌弄亂了。

要表現出鞋的厚度。

透通過顏色的調整和搭配,呈現出鞋子質感。

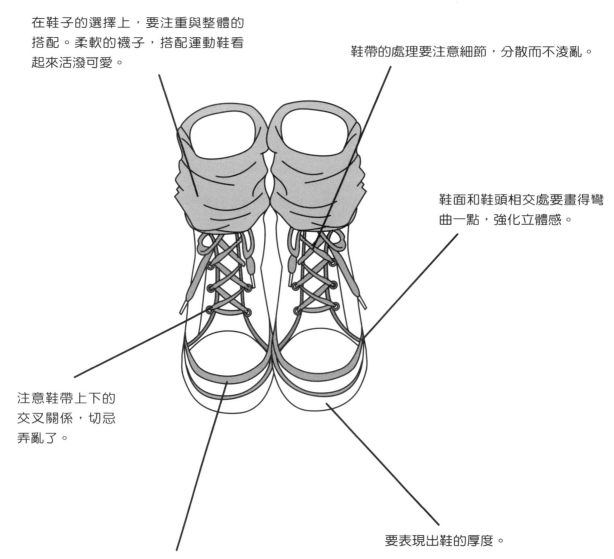

厚重的鞋子，要畫出質感，
同時要注重鞋側面鈕扣的處
理。

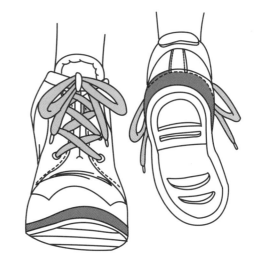

走路中的樣子，注意鞋底
的繪製，同時將鞋帶刻畫
完整。

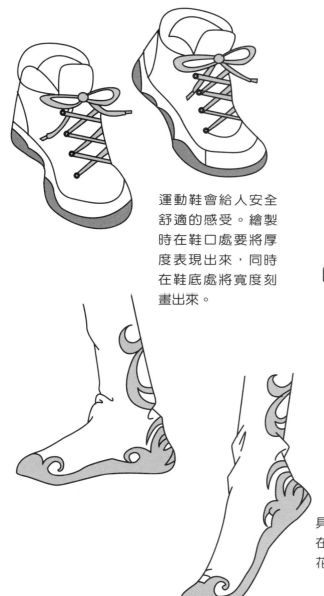

運動鞋會給人安全
舒適的感受。繪製
時在鞋口處要將厚
度表現出來，同時
在鞋底處將寬度刻
畫出來。

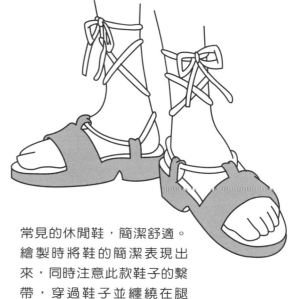

常見的休閒鞋，簡潔舒適。
繪製時將鞋的簡潔表現出
來，同時注意此款鞋子的繫
帶，穿過鞋子並纏繞在腿
上，很特別。

具有民族特色的一款靴子。
在繪畫上注意刻畫鞋子上的
花紋，其餘部分平滑簡潔。

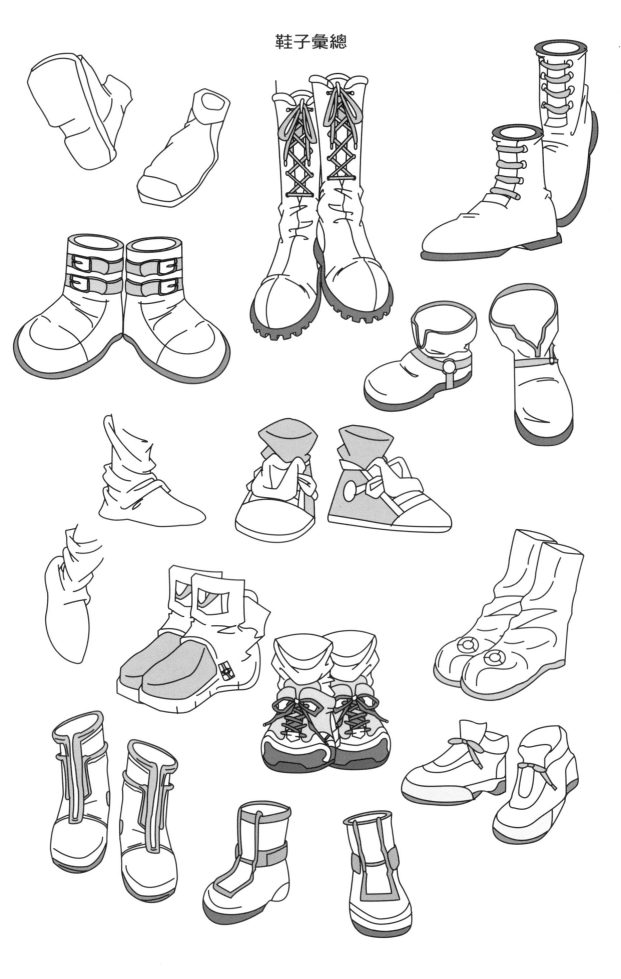

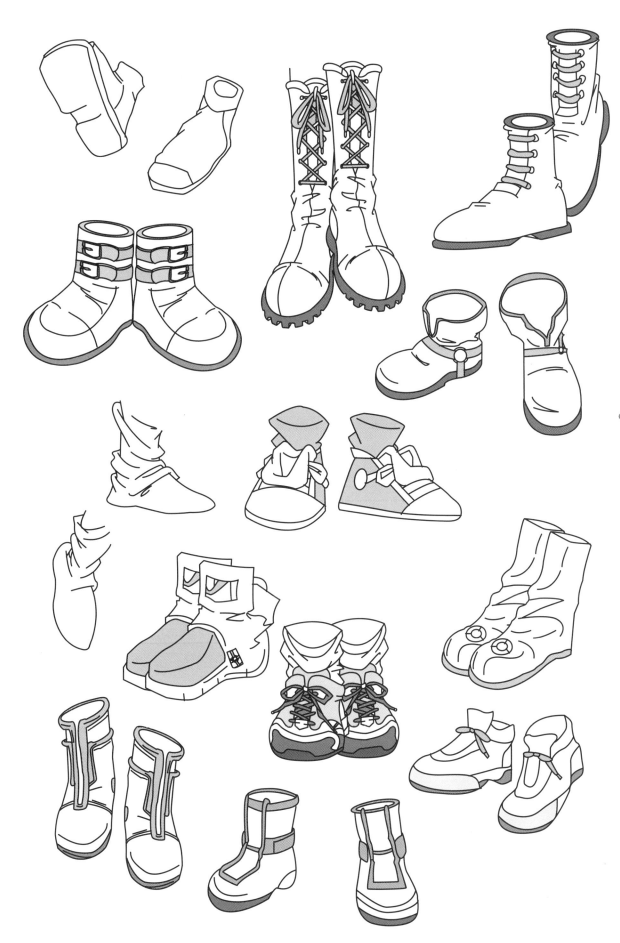

第**18**天
鞋子的練習

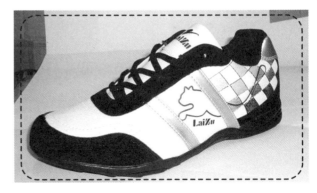

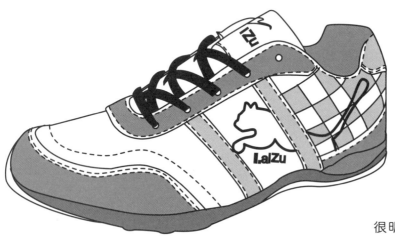

很明顯，在繪製此款運動鞋時。每一部分都很細緻，因此最後的成果不言可喻。

第19天
飾品的繪製

飾物在男孩身上有另一種
不同的美感......

飾品的技法分析

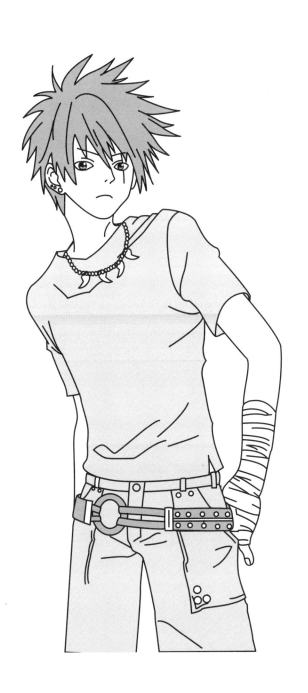

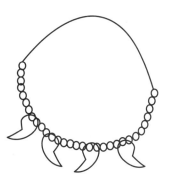

象牙項鏈刻畫出男孩的野性。構成鏈
子的顆顆圓珠使得野性中充滿了光滑
與潤澤，使整體風格既收斂又亮眼。

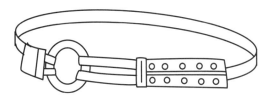

皮製的腰帶，將男孩推向時尚
的尖端。鑲嵌在腰鏈上的顆顆
圓釘與象牙的項鏈遙相呼應，
突出不羈自由的風格，中間的
大圓環不僅是鏈子的組成部
分，同時蘊涵了時尚的味道。

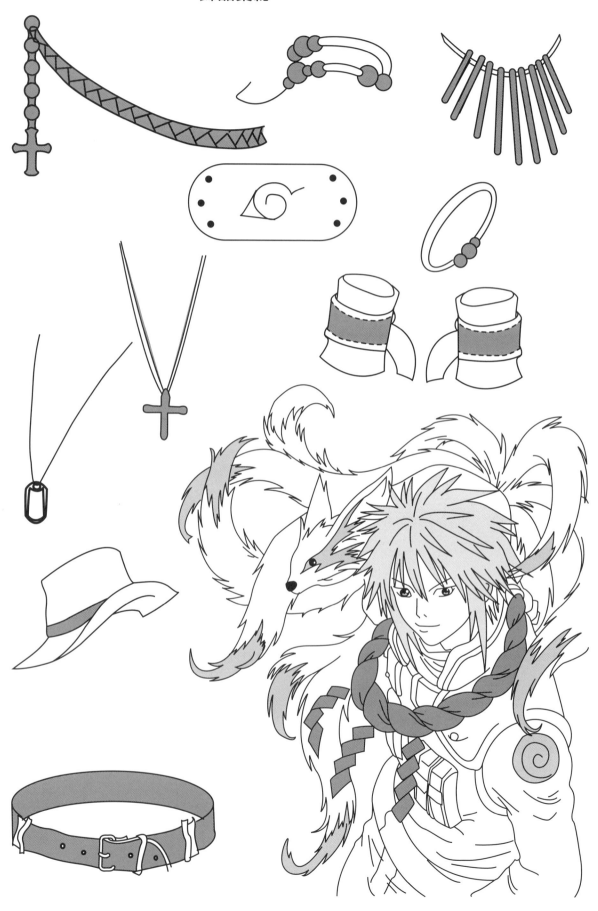

第19天
飾品的練習

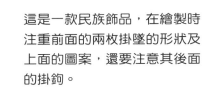

這是一款民族飾品，在繪製時注重前面的兩枚掛墜的形狀及上面的圖案，還要注意其後面的掛鉤。

第20天
武器的繪製

武器的技法分析

男孩衝鋒陷陣,上場奮戰,總有一款神秘的武器伴其左右......

槍後位的定位準星,拉栓。

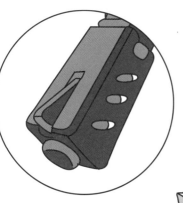

槍頭部分細化:槍筒、槍頭上部的準星及兩側。

槍的手柄部位通過條紋來表現。

戰士手中的武器,此款槍厚重,威力十足,槍的整體繪製清楚,立體感強,可明顯看到槍頭、槍體、準星、手柄幾處。

武器彙總

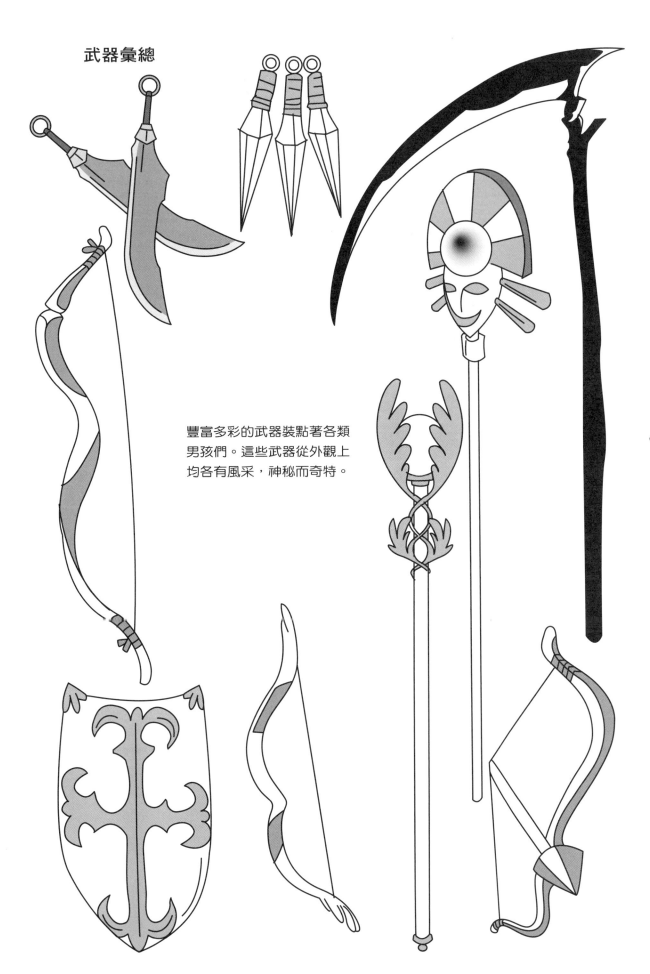

豐富多彩的武器裝點著各類
男孩們。這些武器從外觀上
均各有風采，神秘而奇特。

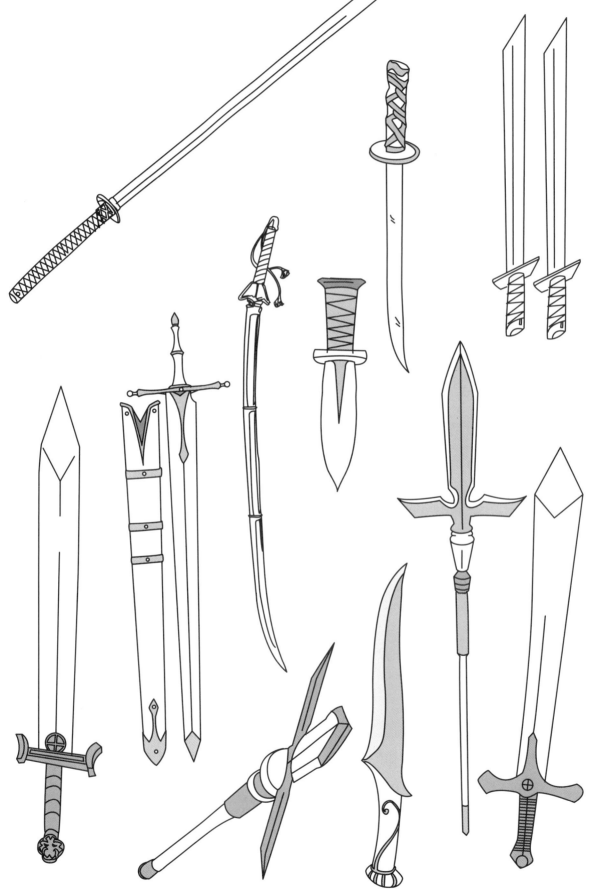

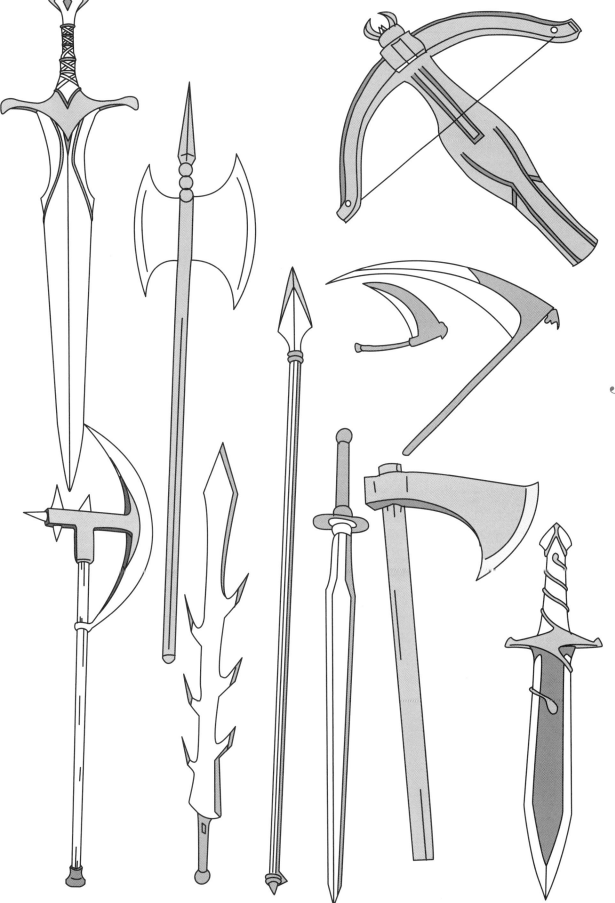

卡通動漫

108

美少男

30

日速成

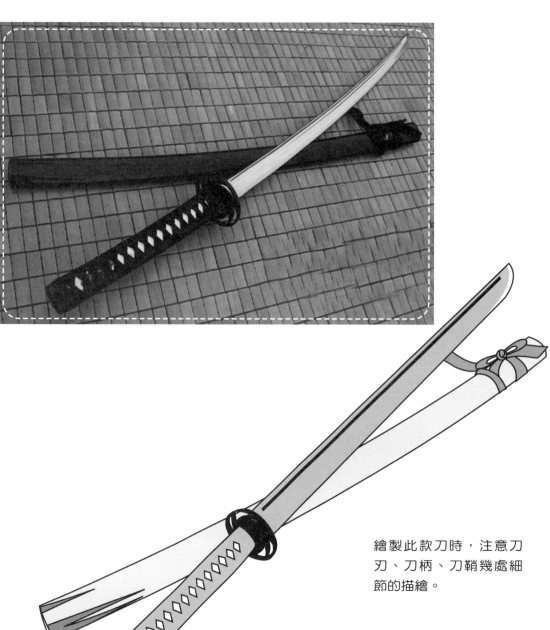

繪製此款刀時,注意刀
刃、刀柄、刀鞘幾處細
節的描繪。

第21天
美少男組合1

造型多姿，奮勇當先的少年們......

美少男組合的技法分析

體態線勾勒了兩個少年相對而站的軀體形態，同時也表現出臉部朝向。

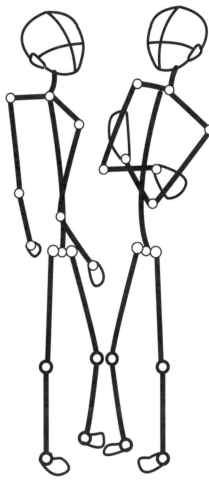

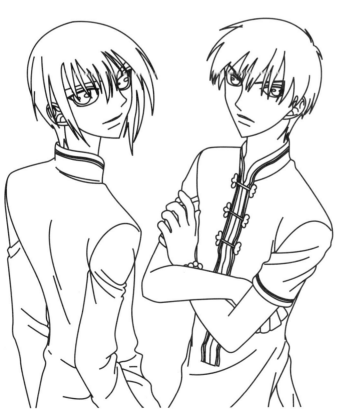

這組少男組合表情嚴肅，可以看出他們在為某事思考。兩少年的手勢一個雙手環抱，另一個插入口袋，展現了男孩的冷峻與沉著。傳統中式的長襯又將感覺拉回久遠與現代氣質互立的共存，獨立簡約。

清秀的面孔、大而秀氣
的眼睛有著少女般的柔
情。斜戴的帽子將年紀
拉回至少年。

美少年的髮型時尚，
顏色在髮型中交錯疊
加，充滿動感。

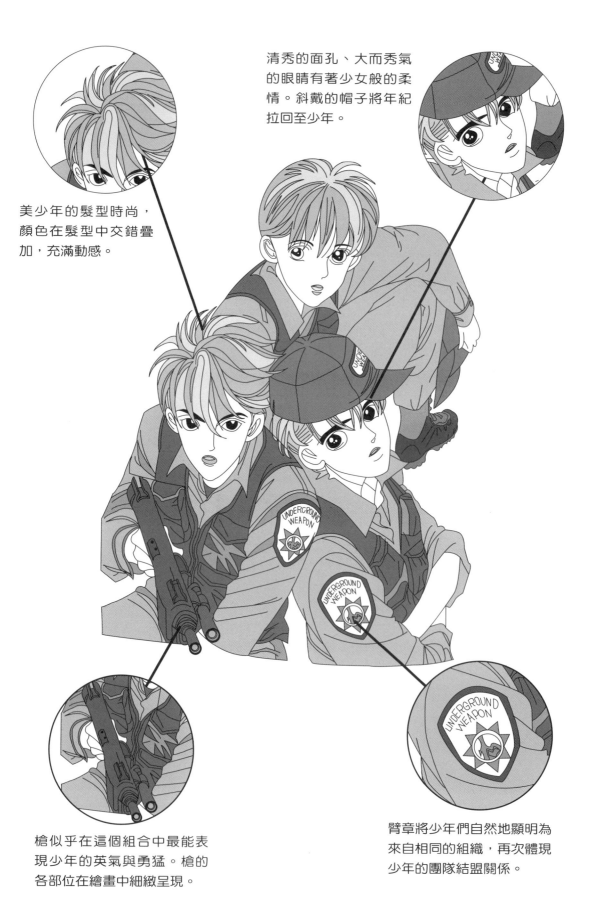

槍似乎在這個組合中最能表
現少年的英氣與勇猛。槍的
各部位在繪畫中細緻呈現。

臂章將少年們自然地顯明為
來自相同的組織，再次體現
少年的團隊結盟關係。

第**21**天
美少男組合
練習1

畫群體組圖就是要將整體的形象
及相互間的位置體態表現到位。
在繪製過程中須注意髮型、身體
各部位姿態、衣著特點，要將男
孩的身體曲線具象地刻畫出來。

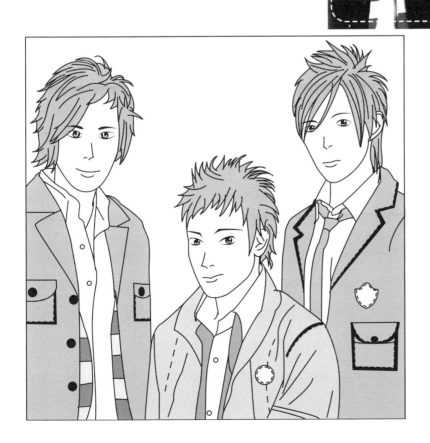

第22天
美少男組合2

冷峻、團結，全身洋溢著
力量與征服的氣息……

美少男組合的技法分析

體態線刻畫了三名少男
之間彼此獨立，與前後
的距離。

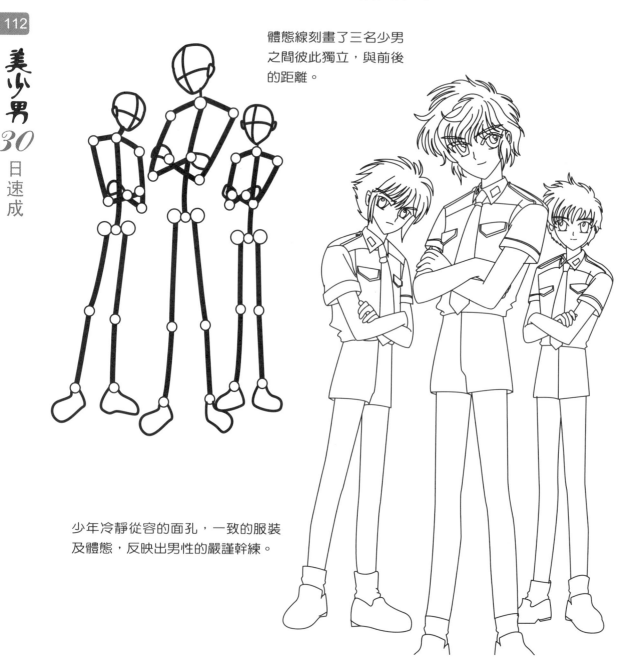

少年冷靜從容的面孔，一致的服裝
及體態，反映出男性的嚴謹幹練。

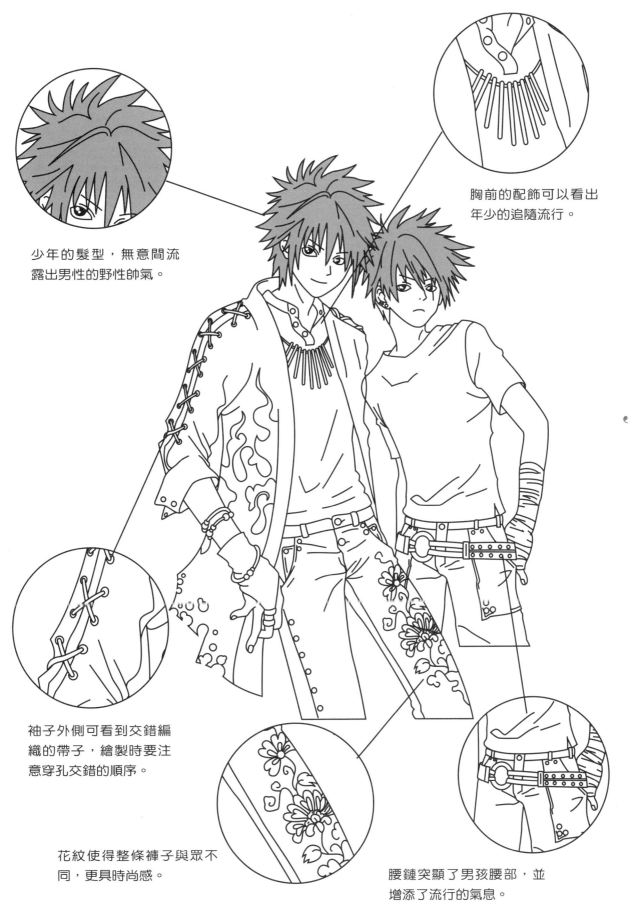

少年的髮型，無意間流
露出男性的野性帥氣。

胸前的配飾可以看出
年少的追隨流行。

袖子外側可看到交錯編
織的帶子，繪製時要注
意穿孔交錯的順序。

花紋使得整條褲子與眾不
同，更具時尚感。

腰鏈突顯了男孩腰部，並
增添了流行的氣息。

第**22**天
美少男組合
練習2

年輕快樂的面孔，充滿希望與夢想。繪畫時要注意髮型、表情、衣著。在衣著處描繪出襯衫、領帶、外套之間的結合。

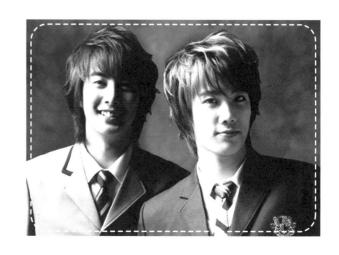

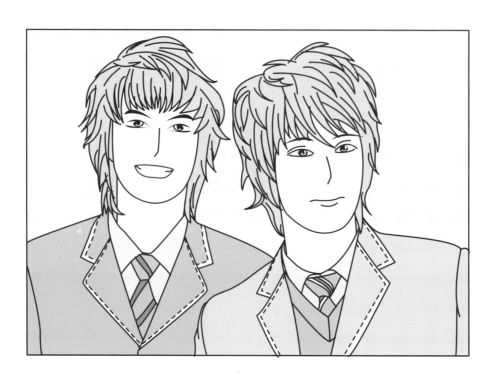

第23天
美少男組合3

美少男組合的技法分析

體態線清晰地展現出四位少年的空間位置，同時也刻畫出四人的臉形及方位。

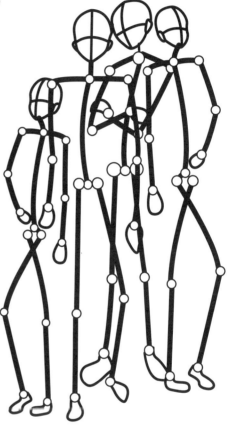

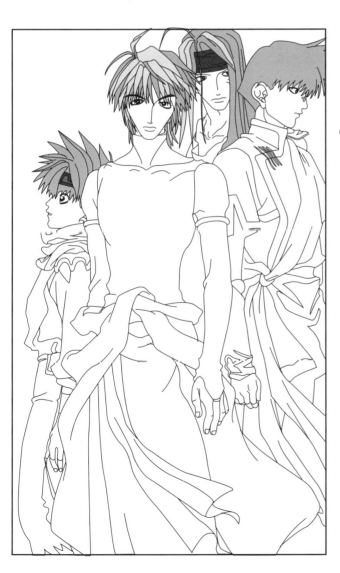

四位少年均是長衫打扮，飄逸灑脫。在髮型上有長有短，其間還配有髮帶，個性富有魅力。目光中流露著內歛與冷靜。

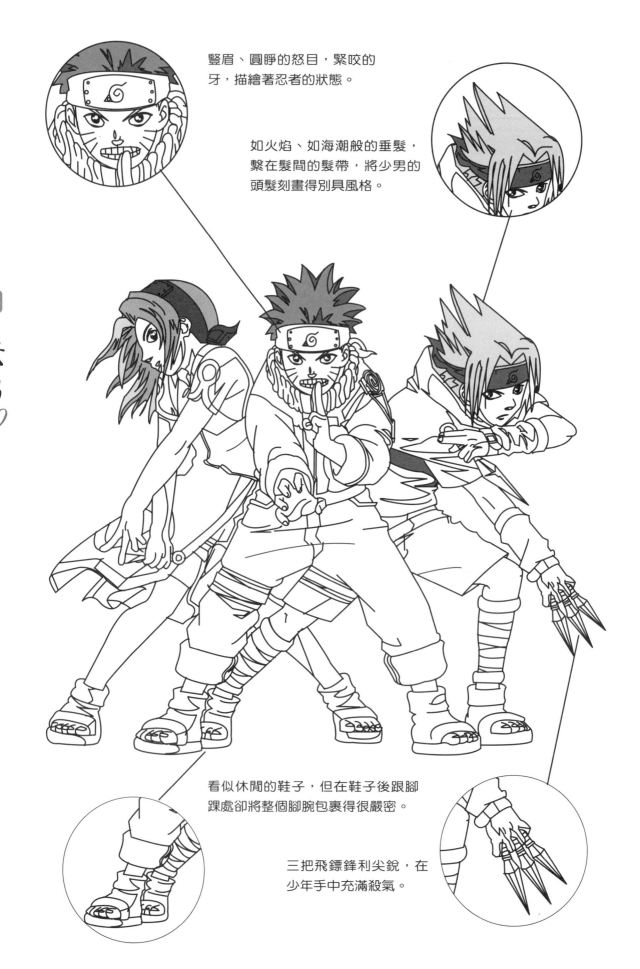

竪眉、圓睜的怒目，緊咬的
牙，描繪著忍者的狀態。

如火焰、如海潮般的垂髮，
繫在髮間的髮帶，將少男的
頭髮刻畫得別具風格。

看似休閒的鞋子，但在鞋子後跟腳
踝處卻將整個腳腕包裹得很嚴密。

三把飛鏢鋒利尖銳，在
少年手中充滿殺氣。

第23天
美少男組合
練習3

這組少年衣著休閒，配戴著不同的飾物，在頸間、在腰間、在衣著上均有展現。繪畫時要突出這些細部，這樣才構成了這組少年的輕快與叛逆的感覺。

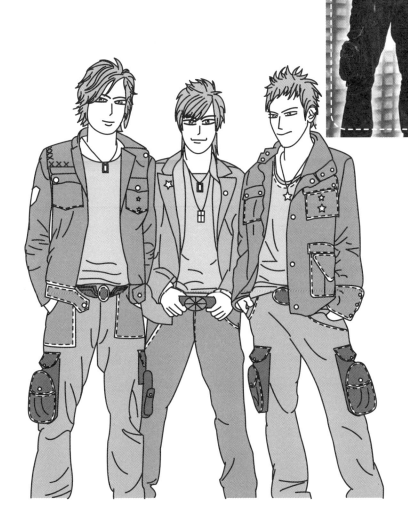

第23天
可愛型男生的繪製

小小少年，無憂無慮……

俏皮的眼睛、圓圓的臉龐，呈現出小小少年的可愛。表情的純真、髮型的自然、服裝的簡潔、體態的頑皮，描繪出充滿童心的少年。

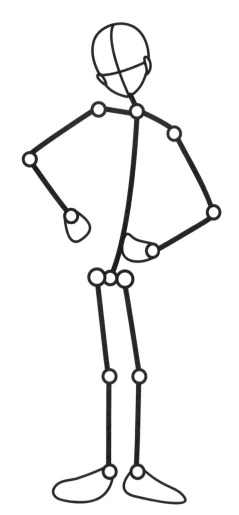

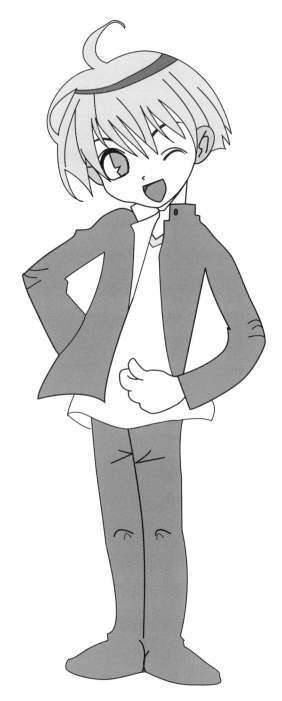

可愛型男生的技法分析

頭髮順滑而下，偶而揚起一束，增添了一分俏皮。

大眼、純真的眼神、對未來的嚮往，刻畫出男孩的表情。

這是一把彎勾形的武器，繫著布條。

短靴，繫在不同位置的兩個釘釦使其格外與眾不同。

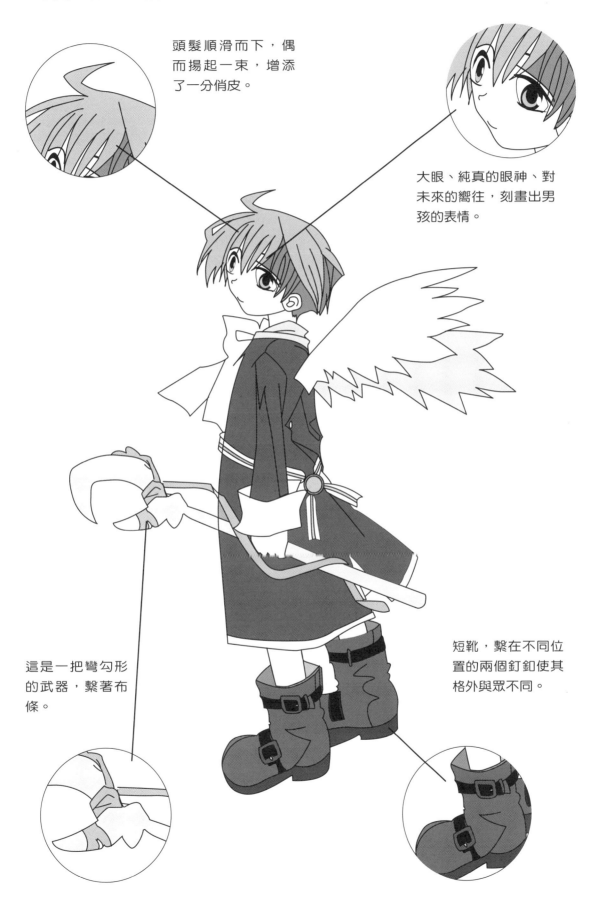

可愛型男生彙總

可愛純真的男生同樣穿
著娃娃般的衣服，喜歡
順暢的頭髮、大頭鞋，
以及天真的表情。

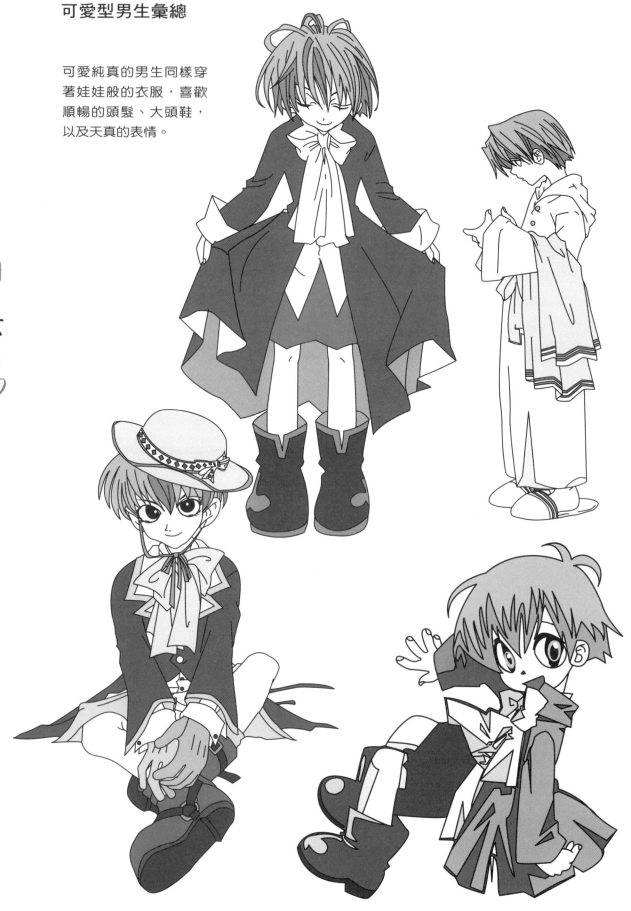

親切自然的笑容，休閒的
條紋上衣，舒適的體態。

第25天
酷男的繪製

因為特殊，因為與眾不同，因為叛逆
或者獨樹一幟，才會有酷......

體態線將外表很酷的男生描
繪得親切自然。

不難從男孩上衣的英文
字母 " music " 看出藝
術氣息。男孩充滿藝術
氣質的味道，無論是上
衣的飾物，還是褲子上
的字母和格紋均在表達
出對生活的熱愛。

酷男的技法分析

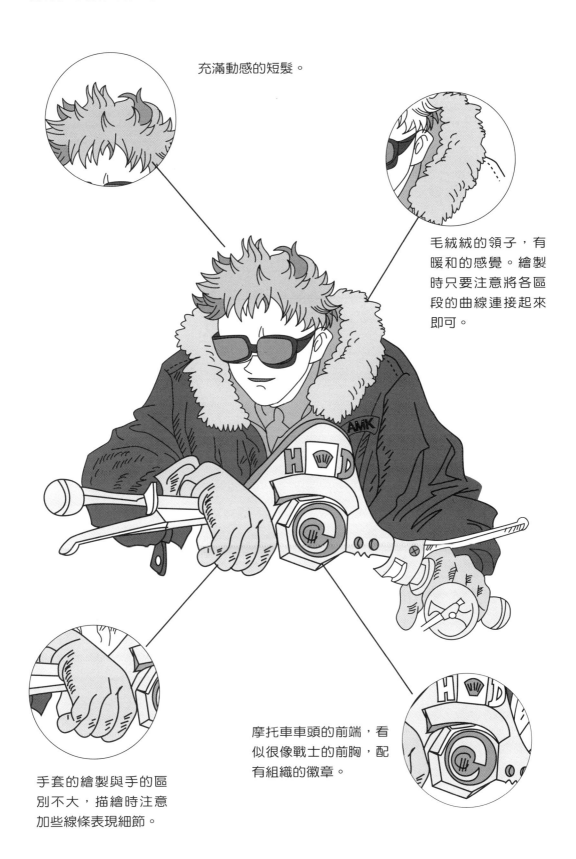

充滿動感的短髮。

毛絨絨的領子，有暖和的感覺。繪製時只要注意將各區段的曲線連接起來即可。

手套的繪製與手的區別不大，描繪時注意加些線條表現細節。

摩托車車頭的前端，看似很像戰士的前胸，配有組織的徽章。

酷男彙總

其實只要稍加留意，就會發現原來酷
帥的效果並不難達到；不經意展露笑
容，舉止斯文或者誇張，配戴一些另
類的飾物，均可塑造出酷帥的氣息。

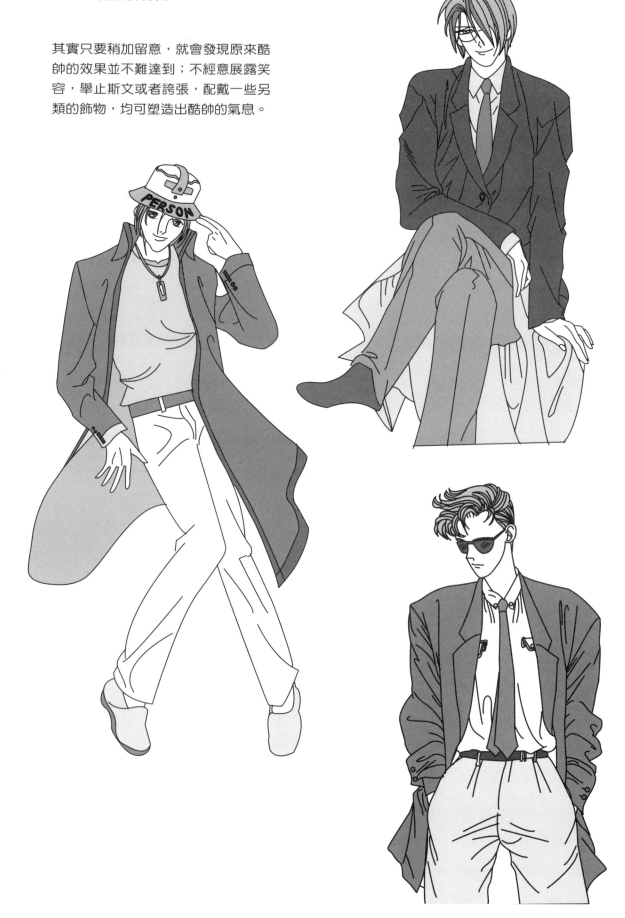

第25天
酷男的練習

美少男 *30* 日速成

端裝的體態，斯文的氣質，神秘而帥氣的表情。

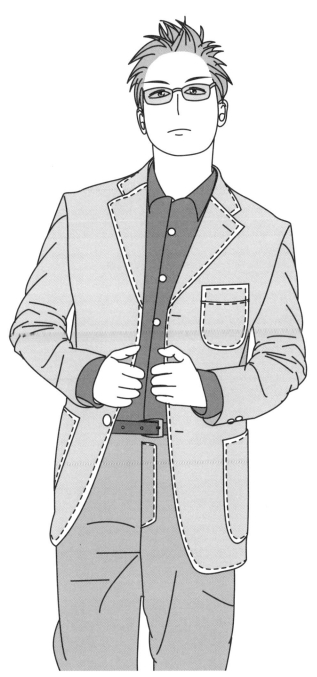

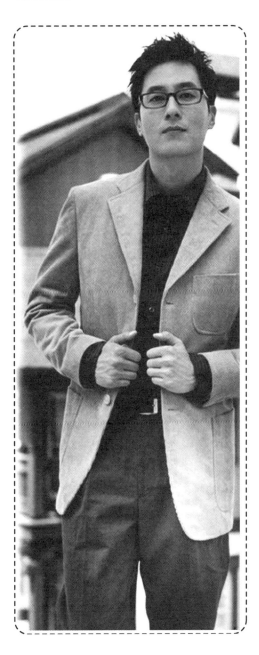

第26天
藝術型男生
的繪製

時尚、前衛的男孩一定非藝術型莫屬……

體態線展現出藝術青年的
個性,自然的站立中平添
了幾分思考、幾分隨性。

蓬亂的頭髮再次營造出藝
術的隨性氣質,一身休閒
裝扮體現自由無拘的性
格。大腿外側的配刀流露
反叛不羈的氣息。

藝術型男生的技法分析

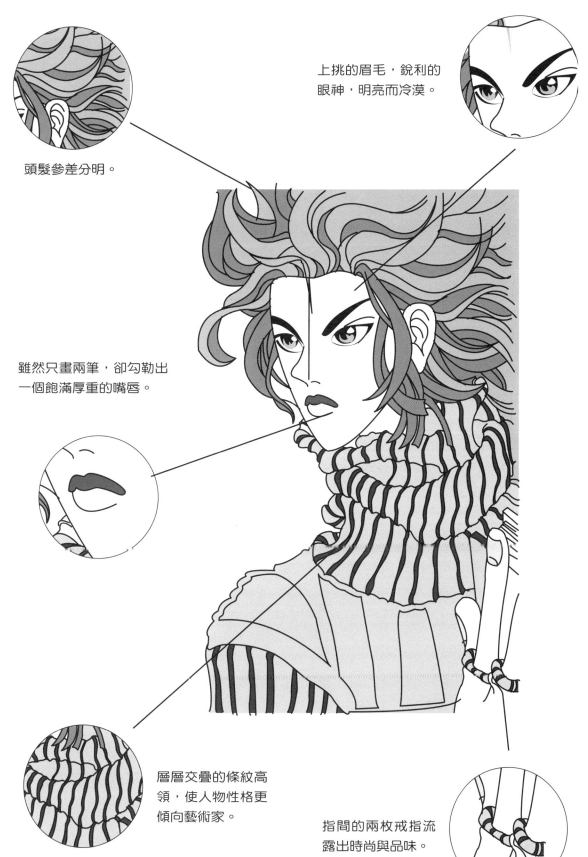

頭髮參差分明。

上挑的眉毛，銳利的眼神，明亮而冷漠。

雖然只畫兩筆，卻勾勒出一個飽滿厚重的嘴唇。

層層交疊的條紋高領，使人物性格更傾向藝術家。

指間的兩枚戒指流露出時尚與品味。

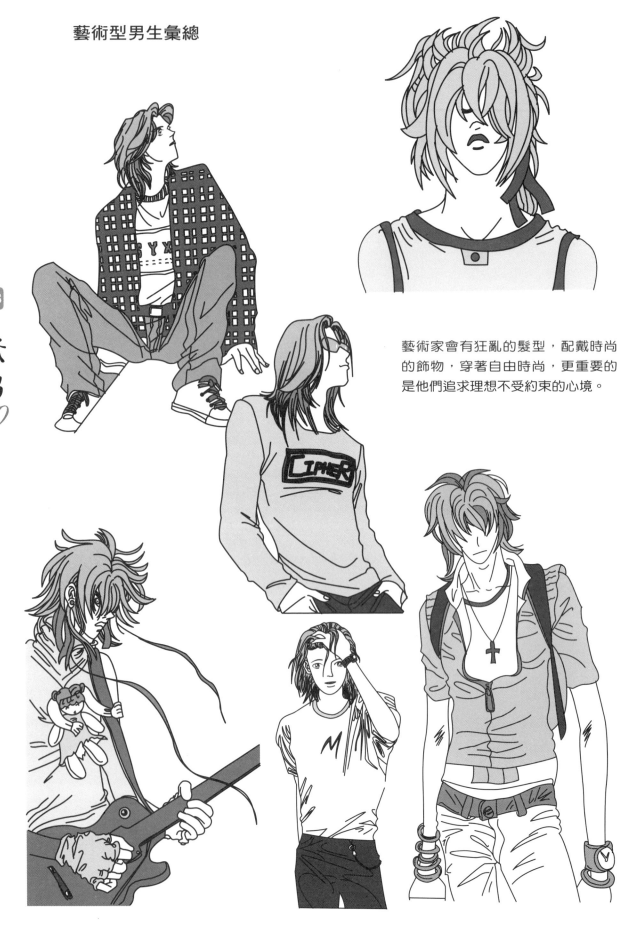

藝術型男生彙總

藝術家會有狂亂的髮型，配戴時尚的飾物，穿著自由時尚，更重要的是他們追求理想不受約束的心境。

第**26**天
藝術型男生的
練習

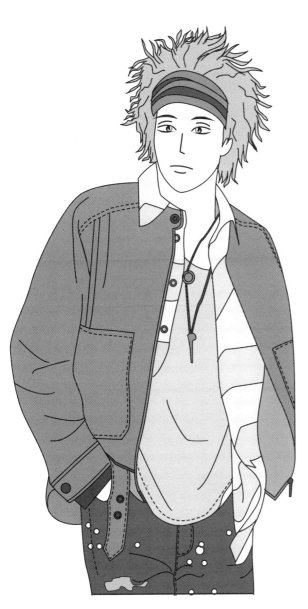

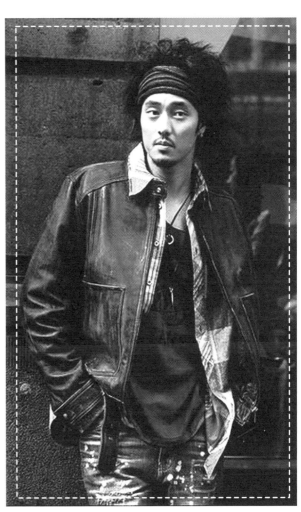

一條髮帶將頭髮卷起,一身牛仔
裝自由無拘,似乎剛從畫室出
來,褲子上還留有斑斑顏料。

第27天
運動型男生的
繪製

運動中的少年極有活力……

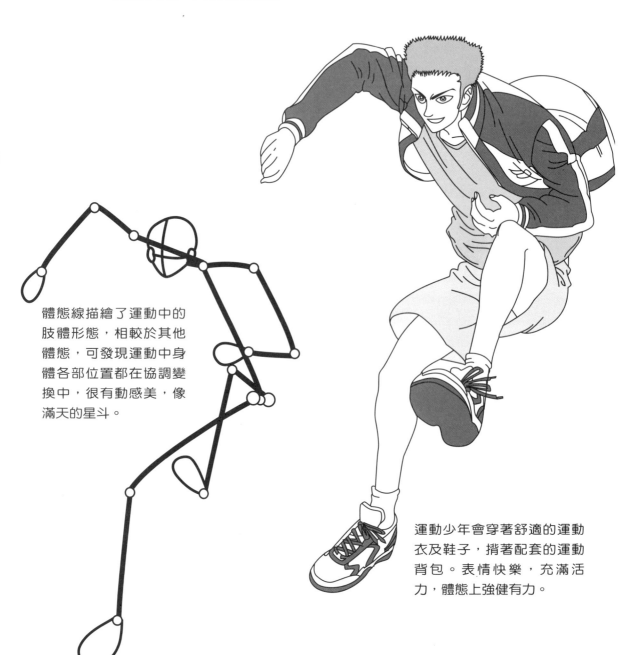

體態線描繪了運動中的肢體形態,相較於其他體態,可發現運動中身體各部位置都在協調變換中,很有動感美,像滿天的星斗。

運動少年會穿著舒適的運動衣及鞋子,揹著配套的運動背包。表情快樂,充滿活力,體態上強健有力。

運動型男生的技法分析

男孩專注於球類運動，因此眼神集中凝聚。

頭巾在此不僅起到收斂頭髮的作用，同時印花的頭巾也將時尚與活力結合起來。

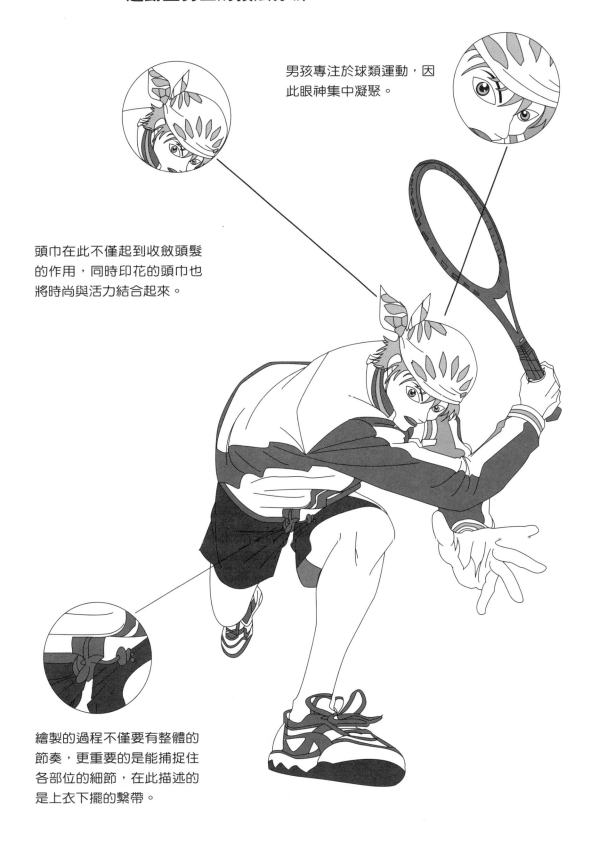

繪製的過程不僅要有整體的節奏，更重要的是能捕捉住各部位的細節，在此描述的是上衣下擺的繫帶。

運動型男生彙總

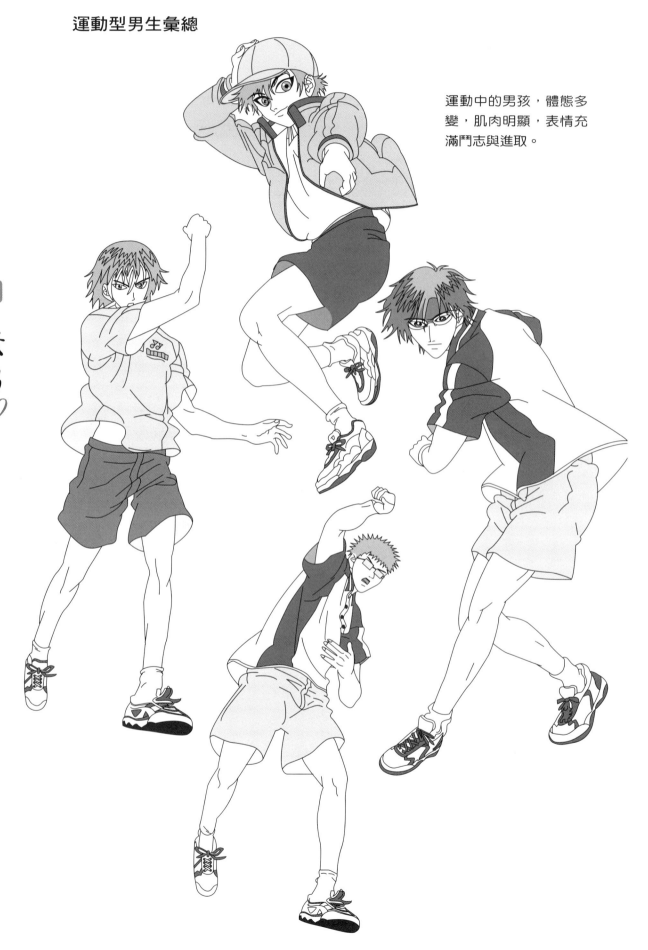

運動中的男孩，體態多
變，肌肉明顯，表情充
滿鬥志與進取。

卡通動漫

132

美少男
30 日速成

第**27**天
運動型男生的
練習

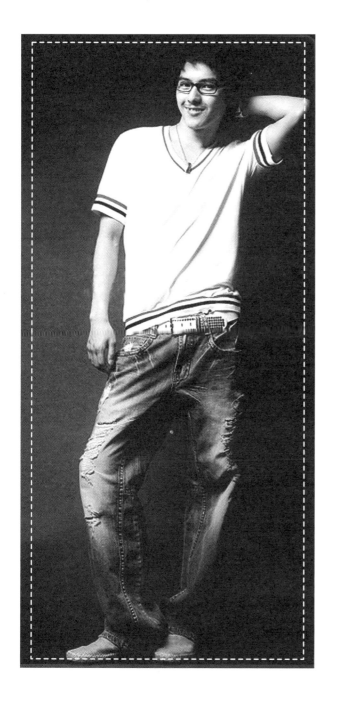

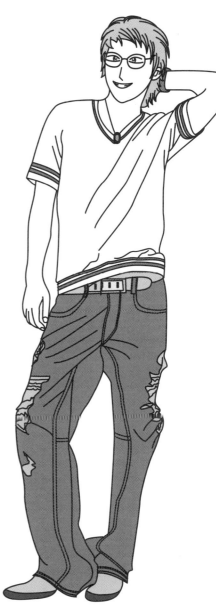

我們針對裝扮選出這位模特兒,因為衣
著休閒才不會妨礙運動。繪畫重點表現
在於服裝的各部位細節。

第28天
青春型男生的繪製

青春散發著清新的氣息……

體態線描繪出自然狀態下的奔跑狀態。

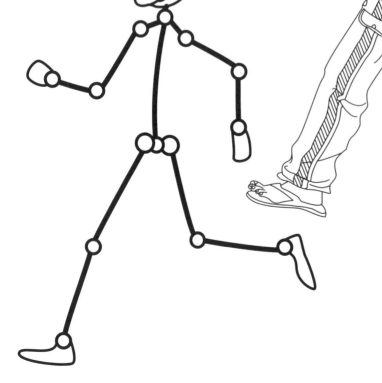

青春的少年，擁有快樂的夢想，奔跑著、笑著，或許還正哼唱著一首心愛的歌。髮型自然，服裝舒適寬鬆。沙灘鞋、休閒褲、手錶，在在充滿了活力與青春。

青春型男生的技法分析

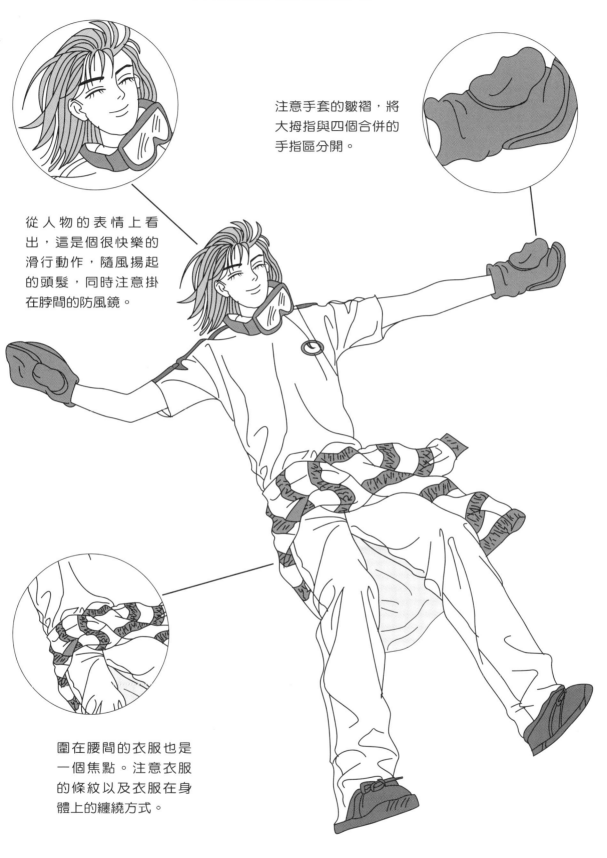

注意手套的皺褶，將
大拇指與四個合併的
手指區分開。

從人物的表情上看
出，這是個很快樂的
滑行動作，隨風揚起
的頭髮，同時注意掛
在脖間的防風鏡。

圍在腰間的衣服也是
一個焦點。注意衣服
的條紋以及衣服在身
體上的纏繞方式。

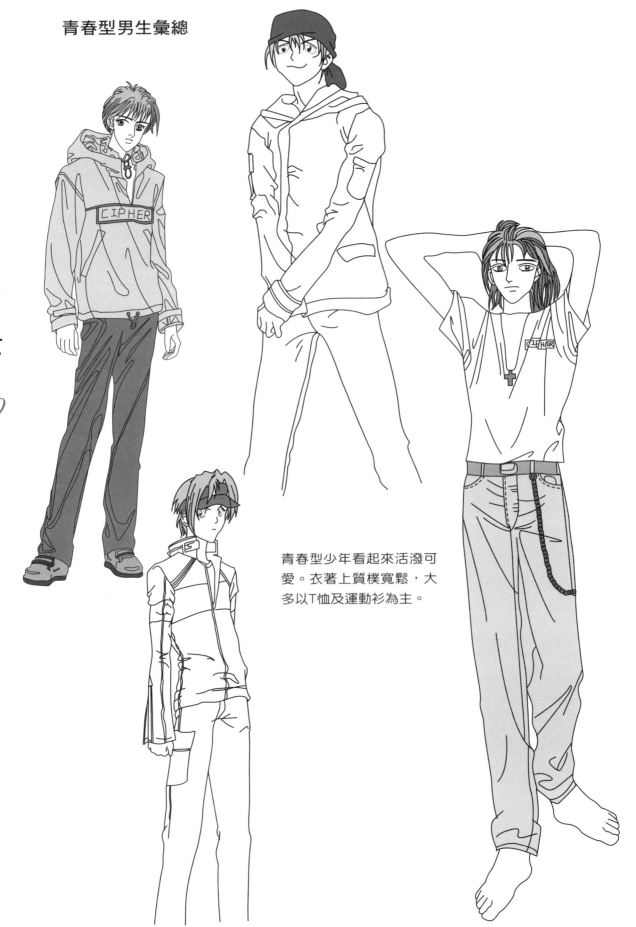

青春型男生彙總

CIPHER

青春型少年看起來活潑可
愛。衣著上質樸寬鬆，大
多以T恤及運動衫為主。

第**28**天
青春型男生的
練習

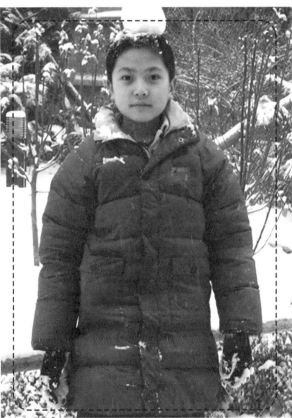

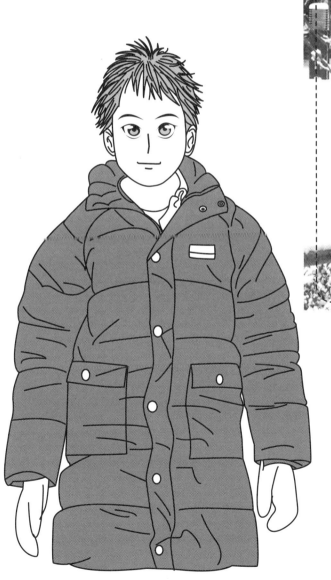

繪畫時注意將防寒外套的厚重感
表現出來，刻畫人物表情時突出
明亮清澈的眼睛。

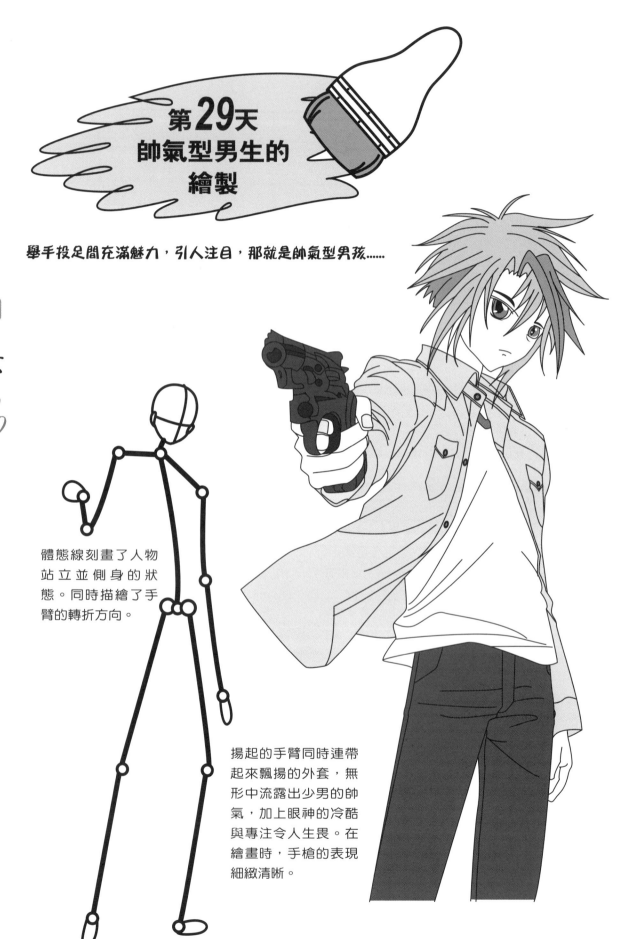

第29天
帥氣型男生的繪製

舉手投足間充滿魅力，引人注目，那就是帥氣型男孩......

體態線刻畫了人物站立並側身的狀態。同時描繪了手臂的轉折方向。

揚起的手臂同時連帶起來飄揚的外套，無形中流露出少男的帥氣，加上眼神的冷酷與專注令人生畏。在繪畫時，手槍的表現細緻清晰。

帥氣型男生的技法分析

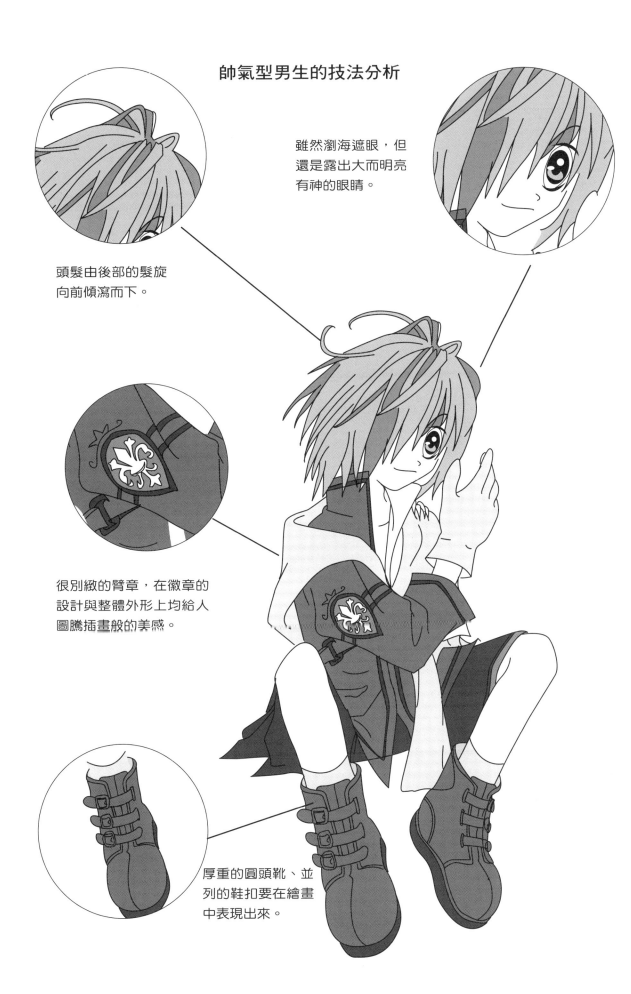

雖然瀏海遮眼，但還是露出大而明亮有神的眼睛。

頭髮由後部的髮旋向前傾瀉而下。

很別緻的臂章，在徽章的設計與整體外形上均給人圖騰插畫般的美感。

厚重的圓頭靴、並列的鞋扣要在繪畫中表現出來。

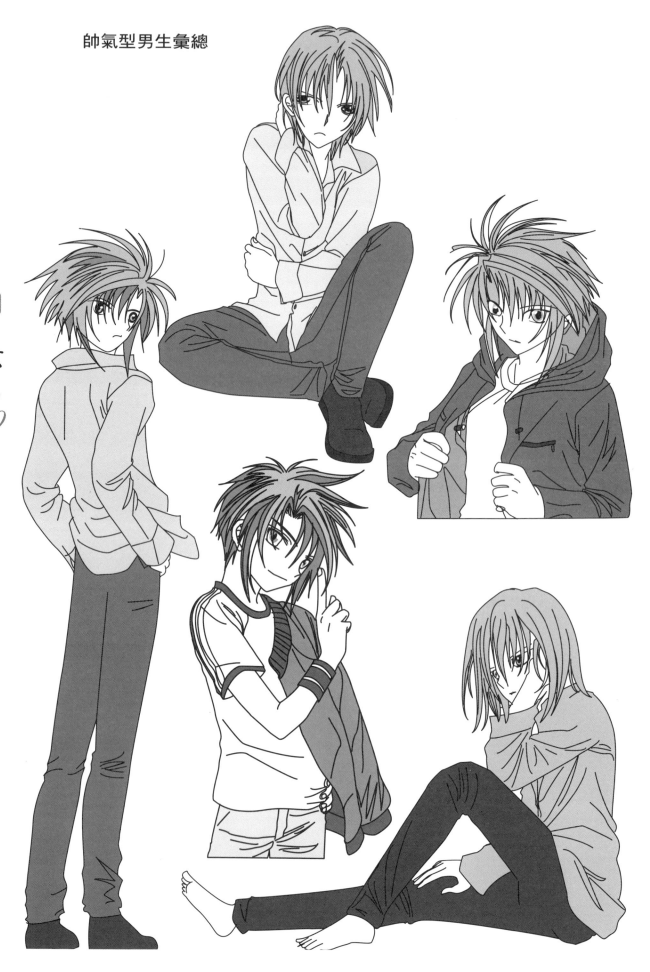

第**29**天
帥氣型男生的
練習

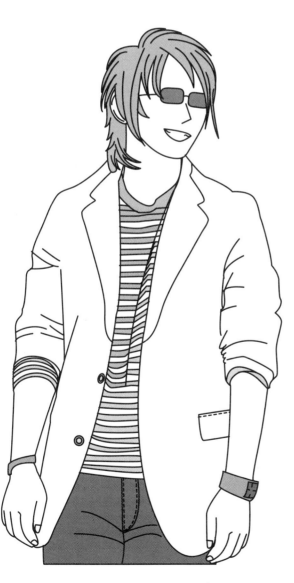

每個人對於帥氣的感受不同,但在
繪圖上無論哪一種風格,都需要注
重整體與局部之間的關係。細節的
體現就是對局部的刻畫。

第**30**天
戰士型男生的
繪製

保家衛國，浴血奮戰，男兒志在四方......

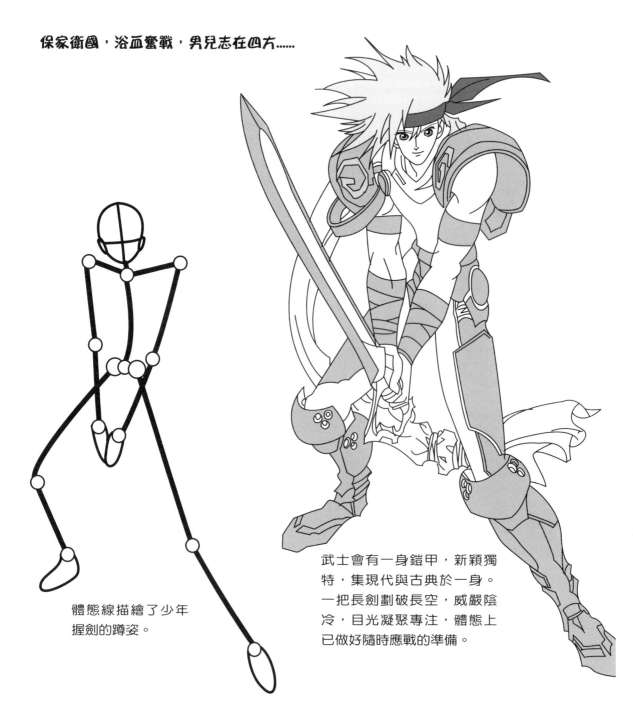

體態線描繪了少年
握劍的蹲姿。

武士會有一身鎧甲，新穎獨
特，集現代與古典於一身。
一把長劍劃破長空，威嚴陰
冷，目光凝聚專注，體態上
已做好隨時應戰的準備。

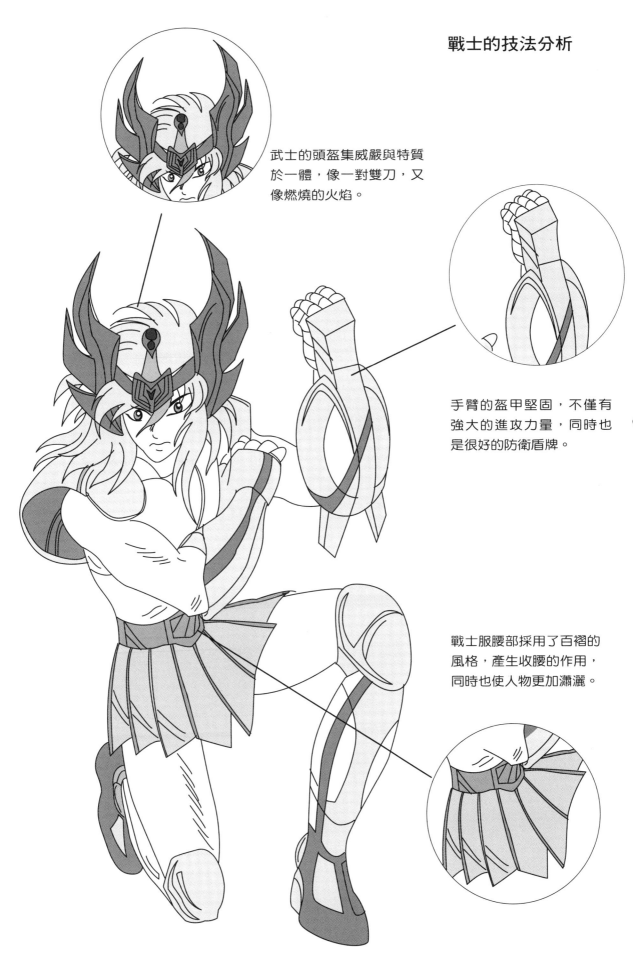

戰士的技法分析

武士的頭盔集威嚴與特質
於一體,像一對雙刀,又
像燃燒的火焰。

手臂的盔甲堅固,不僅有
強大的進攻力量,同時也
是很好的防衛盾牌。

戰士服腰部採用了百褶的
風格,產生收腰的作用,
同時也使人物更加瀟灑。

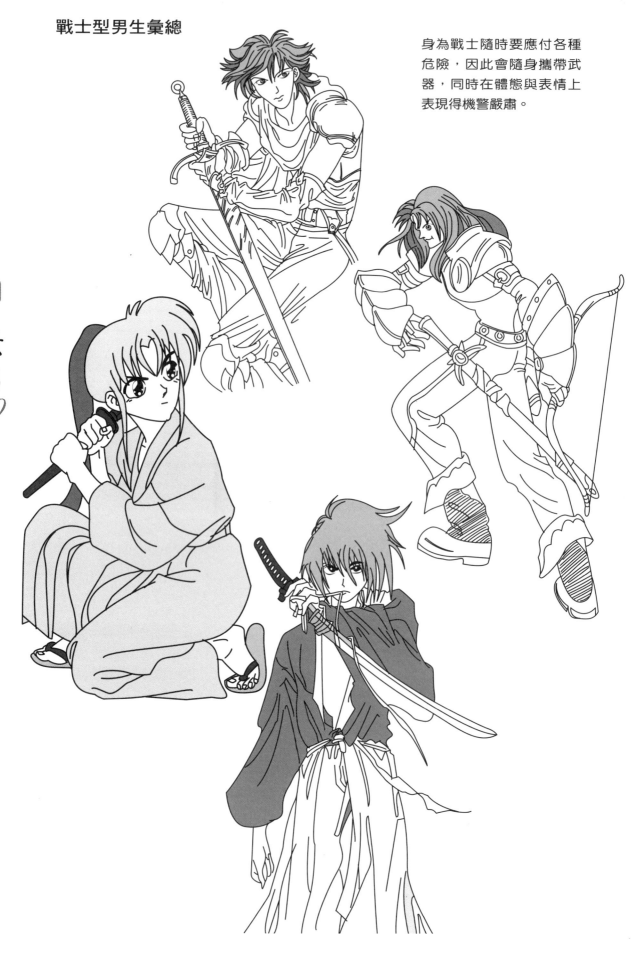

戰士型男生彙總

身為戰士隨時要應付各種
危險，因此會隨身攜帶武
器，同時在體態與表情上
表現得機警嚴肅。

第**30**天
戰士型男生的
練習

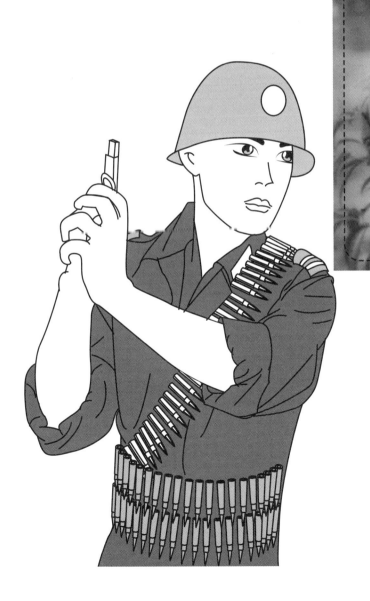

繪畫時注意身上彈匣的描繪,同
時留意人物握槍的體態及表情的
嚴肅。

國家圖書館出版品預行編目資料

卡通動漫30日速成：美少男/叢琳作 ．--台北縣
　　中和市：新一代圖書，2011．1
　　　　面；　公分
　　ISBN　978-986-86479-8-5 (平裝)

1.動畫　2.漫畫

987.85　　　　　　　　　　　　　　99017690

卡通動漫30日速成──美少男

作　　　者：叢琳

發　行　人：顏士傑

編輯顧問：林行健

資深顧問：陳寬祐

出　版　者：新一代圖書有限公司

　　　　　　台北縣中和市中正路906號3樓

　　　　　　電話：(02)2226-6916

　　　　　　傳真：(02)2226-3123

經　銷　商：北星文化事業有限公司

　　　　　　台北縣永和市中正路456號B1

　　　　　　電話：(02)2922-9000

　　　　　　傳真：(02)2922-9041

印　　　刷：五洲彩色製版印刷股份有限公司

郵政劃撥：50078231新一代圖書有限公司

定價：230元

ISBN： 978-986-86479-8-5

2011年1月印行